大展好書　好書大展
品嘗好書　冠群可期

大展好書　好書大展
品嘗好書　冠群可期

武術特輯
119

太極導氣
鬆沉功
（附 VCD）

王方莘　著

大展出版社有限公司

作者簡介

王方莘，1941 年出生於四川樂山。畢業於四川師範大學物理系。中國武術協會會員、中國武術六段。峨眉山佛拳第四代傳人、楊式太極拳第五代傳人、中國散手道協會外事部主任、國際武術散手道黑帶七段。

王方莘先生酷愛武術，5 歲開始在家庭教頭帶領下習武。1961 年在四川師大就讀，學習 24 式太極拳與齊眉棍，是該校武術骨幹，系武術隊隊長。1973 年跟峨眉派楊大師學習峨眉山佛拳。1981 年、1992 年、1998 年先後拜楊紹西（楊澄甫弟子）、趙凱（李雅軒弟子）、林墨根（李雅軒弟子）學習太極拳，現精通楊式太極拳、劍、刀、推手、散手，在太極內功修練方面造詣較深。

王方莘先生為傳播太極拳這一中華國粹，兼很多武術職務，1984—1990 年任四川省犍為縣副縣長期間，被犍為縣武術協會聘為名譽主席。1987 年指導該

縣武術隊員參加省級散手擂臺賽，獲女子 55 公斤級金牌。1997 年至今，任樂山市武術協會副主席兼太極拳專業委員會會長，組織過 4 次全市大型武術比賽，並組隊參加永年國際太極拳邀請賽。在比賽中獲金牌 4 枚、銀牌 3 枚、銅牌 4 枚。2000 年任四川省推手研究會副會長，帶領樂山市隊參加省級推手比賽，樂山隊獲金牌 1 枚、銀牌 1 枚、銅牌 1 枚。

為把太極拳推向世界，2001 年起先後 4 次去美國講拳、教拳，參加當地舉辦的武林大會。2004 年 8 月參加美國三藩市舉辦的國際武林大會，獲武術名家表演太極拳、推手兩項第一名。

王方莘先生酷愛武術，用畢生精力研究武術，除繼承老一輩拳師太極推手外，並有所創新。如創編太極推手六十六種發勁訓練方法和太極推手化發勁三十二種訓練方法。其中九宮步太極圖揉手訓練方法屬於第一次面世。

為了把太極拳內功修練深入下去，王方莘苦練十幾年，終於在 2005 年 5 月完成了《太極內功修練》即太極鬆功修練第一部分《太極導氣鬆沉功》，後來編寫成書，被列為「奧運 2008 年太極文化交流展示模式」的子課題。本書先練太極導引後練拳架，到外型熟練後，再用導氣方法練拳架的教學方法，在中國大陸可算先例。特別是用四維空間定拳架動作、方向、方位，均屬首創。

前　言

　　「太極導氣鬆沉功」是借鑒臺灣太極大師熊衛創編的「太極導引」、楊式太極大師李雅軒及其高徒林墨根大師的「大鬆大軟」、太極大師鄭曼青「專氣致柔」和吳式太極大師楊禹廷的鬆沉理論與實踐創編的功法。本人用此法在中國樂山、美國洛杉磯教授弟子，效果明顯。弟子由導氣練習鬆沉功，能使內氣暢通，周身關節儘快鬆開，且節節貫串，肌肉也放鬆，不僵不緊，從汗毛深入到皮、肌肉、筋骨，自表及裏鬆到骨骼，達到太極內功——太極鬆功初步上身的目的。習練者身體健康，很少得病，心情舒暢，生活、工作勁頭更足。

　　書中，我將修練太極導氣鬆沉功分成基礎篇、修身篇、拳理篇、方位篇、拳架篇、揉手篇、老論篇七個部分。

　　基礎篇含三個導氣功法、兩個活動樁功、三種太極步法、四個單式練習動作。三個導氣功法是縱向兩種，橫向胯、腰、肩三圈導氣和丹田內功修練，這是目前最流行、最先進的導氣法。

　　兩個（弓步、馬步）活動樁功，有別於一般樁功，是楊式太極不對外的秘傳，修練者練此功法樁功

更好，腿部肌肉力量更強，可增強功力，身體更健康。前進、後退、橫行太極步是太極拳三種基本步法，太極修練從腳下起，只有練好這三種步法，才能練好太極拳。此外，介紹太極拳四個最主要的拳勢動作，即定步、活步摟膝拗步，倒攆猴，雲手，定步攬雀尾。

太極功夫主要靠拳架練出來，作爲基礎功法來進行單式練習非常必要，練好了幾個單式，對整個拳架練習也很有好處。

修練太極鬆功貴在修身。在修身篇中介紹下肢、上肢、軀幹的修練。練太極鬆功時，必須放鬆周身，心意完全放鬆之後，周身肢體才有可能放鬆。「行氣如九曲珠」指從腳到踝、膝、胯、腰、肩、肘、腕、手九大關節，即爲九曲珠。練拳、修練鬆功必須從腳下用功，從下往上練，這是歷代先賢從實踐中總結出來的經驗。本篇重點介紹九大關節之鬆功修練。

修練多年太極拳的人從實踐中悟到的重要原則，也稱拳理。多年修練太極拳，我把鬆看成是太極拳的靈魂，把陰陽變轉看成是太極拳的根本。動則分、靜則合是太極拳的規律。沒有虛實便抽掉了太極拳的特性。動靜開合在太極拳中占主要地位。中正和安舒是相互關聯的太極拳內外雙修的基本方法。只有採取「用意不用力」的訓練拳法，才可能退去人體中的本力，使經絡、血液暢通，達到肢體放鬆的目的。六法與健康的關係。

以上這些內容在「拳理篇」中詳細介紹。

太極拳架的確定方位十分重要，故寫出「方位篇」。在本書寫成之前，太極拳的方位一般以八門五步定方位，也就是說 X、Y 兩個方向，在平面坐標系中定位。這種定位法可以定出腳的方位和腳的運動方向，但上肢運動無法定位。

我在教拳實踐中，摸索出一種四維空間定位法，即十弧、八線、二旋。軀幹帶動上肢做平面旋轉時，可用 8 個固定弧來定位；上肢做上、下運動時，可用兩個活動弧（上弧、下弧）來表述及三維空間定位；而上肢前臂做滾動旋轉時，可用二旋（內旋、外旋）來描述，即四維空間定位。這樣就能準確地定出拳架中下肢和上肢的運動方向和方位。

「拳架篇」中我選用楊式太極拳的拳式動作，精選其中 40 個組成太極導氣鬆沉功的拳架。該拳架基本上沒有重複動作，有 38 個不同動作，每個拳式動作按導氣通筋、陰陽為本、鬆柔為魂進行修練。在本書寫成前，還沒有人很細地寫出來，我這樣寫，使修練者有明確的一招一式的修練方法。相信按這種方法去修練，持之以恆，可以達到修成導氣鬆沉功的目的。

「揉手篇」理論部分重點介紹太極推手的以靜制動、四兩撥千斤、捨己從人、以柔克剛、以慢制快等區別於外家拳的特性。揉手套路是我多年練習和教授揉手的心得，含二十幾個套路。

其他書籍有介紹的，本書不作詳細介紹，這裏只介紹幾種非常特殊又非常適用的，如單揉手的九宮步太極圖揉手、雙揉手的大捋梅花靠、游泳式揉手等

個套路供同仁參考。有81種發勁、化勁實作。對很多書有介紹的掤、捋、擠、按、採、挒、肘、靠八法發勁不作介紹，只介紹28種化發勁的實作。

附有「老論篇」，我學習太極拳一刻也離不開「老論」。二十多年來學習太極拳理論，覺得好的15篇推薦給太極拳界朋友。其中，王宗岳太極拳論、十三勢譯名、十三勢行工歌這三篇文章尤需熟讀、精讀。

這本書不僅是寫給學太極拳要求提高內功的人，更是寫給練太極拳要求養生保健、延年益壽有明顯效果的人。由於我的水準有限，文中難免有錯漏之處，敬請批評、指正。我之所以將太極導氣鬆沉功寫出，是想將多年修練、學習和教學心得奉獻給同仁，拋磚引玉，能對太極拳界研究之風有所助益，這就達到了寫作的目的。

作者

於四川・樂山

目　錄

基礎篇

太極導氣鬆沉功

修 身 篇

拳 理 篇

方 位 篇

拳 架 篇

揉手篇

老論篇

太極導氣鬆沉功

基　礎　篇

太極導氣鬆沉功

一、太極起勢、收勢之左腳開合 縱向、側向導氣

預備勢

兩腳併步站立，面向正南方；兩臂鬆垂沉於體側；兩眼平視正前方，思想鬆靜，屏除雜念，虛靈頂勁，鬆肩垂肘。（圖1-1）

起勢之開腳，意想氣從左腳起經踝、左小腿、膝、左大腿、左胯、腰、左肩到頭頂，此時左腳跟離地（圖1-2）。然後再想頭頂之氣經右肩、腰、右胯、右大腿、膝、右小腿、踝到右腳底，此時左腳前掌及四小趾離地，唯大趾著地，左腳虛淨，右腳實足（圖1-3）。左腳橫向開半

圖1-1　　　　　　　　　圖1-2

圖 1-3

圖 1-4

步，與肩同寬，左腳大趾著地（圖 1-4），想右腳之氣起經踝、右小腿、膝、右大腿、右胯、腰、右肩到頭頂，頭頂之氣再向左肩、腰、左胯、左大腿、膝、左小腿、踝到左腳底，此時左腳四小趾、前掌、後跟依次著地。完成一個週期縱向導氣。（圖 1-5）

注意：兩腳之間不可外八字，也不可內八字，要基本平行，歸於自然（稱平行步站立）。

圖 1-5

收勢之合腳，縱向導氣方法與起勢同，注意左腳虛淨，右腳實足時收左腳，著地時仍然是先左大趾、四小趾、前

掌、後跟著地，即平鬆著地。完成縱向側向導氣一個循環。

注意：導氣時，意想氣到哪裡，鬆到哪裡。

二、起勢時兩手平舉起、下落之 縱向、正向導氣

預備勢

與太極起勢之末同，即平行步站立。起勢時兩臂由體側向前內旋 90°，手心向內，意念十個指頭由十根線牽動緩緩上舉（圖 1-6），前臂、上臂、肩不貫力、兩臂與肩平時不再上動（圖 1-7）。

此過程中，意想兩腳之氣經踝、小腿外偏後側面上行，經膝、大腿外偏後側到胯，兩股氣合於會陰，經命

圖 1-6　　　　　　　　　圖 1-7

基

礎

篇

門、脊中、大椎到頭頂百會穴。以後含胸、屈肘，意想兩手掌與地面平行，手心向下，像降落傘，兩手慢慢下落，有氣流阻止手掌下落，速度較慢，手掌始終與地面平行（含坐腕）慢慢落到兩胯前，手指再下垂於地，此過程中氣的運行從頭頂百會穴經印堂、膻中、丹田、會陰，分兩路經兩大腿內偏外側、膝、小腿內偏外側、踝、腳背、腳趾到湧泉。此過程完成縱向正向導氣（注：起勢時可逆向導氣，如氣逆向運行稱縱向逆向導氣）。

三、胯、腰、肩三圈之橫向導氣

預備勢

兩腳平行步站立，面向正南方；兩臂鬆垂沉於體測；兩眼平視正前方。思想鬆靜，屏除雜念，虛靈頂勁，鬆肩垂肘。（圖 1-8）

圖 1-8

圖 1-9

圖 1-10

起勢時意想氣從兩腳湧泉，由踝外側、膝外側上行，經胯轉至臀後向命門流注，再下行至尾閭（圖 1-9）。繼而由下向前上翻轉，沿尾椎前側向上運行至胯間，遂以意氣的上行線為中心，以意引領內氣向胯四周圓散出直徑約 1 公尺的胯氣圈；同時，胯氣圈中心的內氣仍繼續上行至腰間，向腰四周圓散出直徑約 80 公分的腰氣圈；腰氣圈中心的內氣繼續上行至胸上方，再向四周圓散出直徑約 1 米的肩氣圈（圖 1-10）。約 5 秒鐘，意想三個圈內聚成大椎、腰眼、會陰豎直一條線；約 3 秒鐘，再向外散成三圈；約 5 秒鐘，再聚成大椎到會陰一條線。

以後，內氣由大椎上升，意想經頭頂百會穴向天空發放，這時兩手臂上舉至頭上，手心向上。兩手捧氣，意想氣從頭頂四神通向下貫入，經印堂、到膻中，此時心中有豁然開朗之感，意想內氣如小石子直墜入腹中，丹田內猶

基

礎

篇

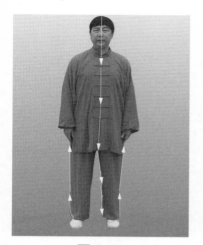

臍

丹田

圖 1-11　　　　　　圖 1-12

如靜水投石，激起道道水圈向四周漫延鼓蕩。以後內氣繼續下行至襠間分開，由兩大腿內側前三分之一處向下湧流，經膝內側、小腿內側、踝內側至湧泉（圖 1-11），以後由踝外側上行完成一個循環。等內功進入較高層次後，內氣運行速度便需快則快，要慢則慢，唯以「氣遍全身不稍滯」為要。三圈的橫向導氣由鬆散產生。

四、丹田內轉功法

（一）丹田內轉的作用

丹田內轉是太極拳的基本功。丹田是臍下小腹處看成似一個立體的能漲能縮旋轉的太極氣球（圖 1-12）。太極

拳由意念使會聚丹田的陰陽兩氣不斷鼓蕩運轉，進而帶動肢體開合伸屈協調平衡運動，以達到保健強身、提高技擊能力的目的。

丹田內轉，只是一種太極拳內功鍛鍊的過渡形式，太極拳練到高深階段，就不再執著丹田內轉，那時全身處處是丹田，處處能化，處處能發，挨著何處何處擊。

（二）丹田內轉的練法

第一步　腹式逆呼吸

預備勢

鬆靜自然站立（坐臥也可），兩腳分開，腳尖向前，與肩同寬，兩手貼腹，頭頂虛懸，頭頸正直，嘴唇輕閉，舌抵腭部，下頷微收，含胸拔背，鬆肩垂肘，鬆腰鬆胯，斂臀圓襠，兩膝微屈；兩眼先平視前方遠處，再目光回收輕輕閉合，注意力集中於印堂穴，接著兩眼內視臍下小腹處，即氣沉丹田，靜守片刻（圖1－13）。

動作開始用意識引導丹田呼吸，呼吸要求緩慢、勻細、深長。吸氣時，肚臍吸到命門，小腹內收，直到肚皮好像貼在脊背上。呼氣時命門向前

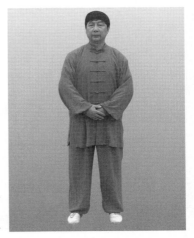

圖 1–13

圖 1-14 圖 1-15

呼，小腹往外微凸。如此一吸一呼下去，每天練習 1～2 小時，約 20 天就會感到丹田一吸一呼自動起來。

第二步　丹田旋轉

把丹田看成一個圓球，球的中心點，一般認為在臍後腎前，即百會至會陰、臍中至命門兩條連線相交處。用左手心貼在丹田上，右手心貼左手背（圖 1-14）。以手按在小腹丹田上，帶動丹田順時針、逆時針方向旋轉起來（圖 1-15）。每天練習半小時以上，約 20 天就會感到丹田自己動起來。

第三步　丹田自轉

丹田自動有了一定的基礎，內氣充足，就能氣沖病灶，靜極生動。此時，丹田可在意識支配下動起來，或上

下、左右，或順時針、逆時針方向旋轉起來。

第四步　肢體隨轉

太極拳單式動作或整個套路演練，在丹田旋轉的離心力或向心力作用下帶動四肢做開合捲放、蓄發動作。這種內動外發，「節節貫穿、周身一家」，不但使全身動作更顯得協調、圓活，能提高技擊的速度，增強螺旋勁和爆發力，且經絡暢通，身體更健康。

五、弓步（含半馬步）、馬步之導氣活動椿功

（一）弓步（含半馬步）導氣活動椿功

1. 先取平行步站立，兩腳距離與肩同寬，以左腳跟為軸，腳尖外擺 45°，重心移到左腳，右腳前撐一步，腳後跟著地（兩腳橫向距離與肩同寬），腳前掌與五趾慢慢著地成自然步（圖 1–16）。此過程中先想左腳氣上行，經踝、左小腿、左膝、左大腿、左胯、腰、大椎到頭頂。

2. 隨後右腿慢慢弓出成右弓步（圖 1–17）。此過程中

圖 1–16

圖 1-17

圖 1-18

意想頭頂之氣下行，經印堂、膻中、丹田、會陰、右胯、右大腿、右膝、右小腿、踝到右腳湧泉。動作 1、動作 2 各需要 20～40 秒鐘完成。

3. 身體慢慢後坐，右弓步回到自然步。此過程中意想氣從右腳底上升，經踝、右膝、右胯、丹田、膻中、印堂到頭頂。

4. 身體繼續慢慢後坐，成右半馬步（圖 1-18）。此過程中意想頭頂之氣下落，經大椎、脊中、命門到左胯、左膝、踝、左腳底湧泉。動作 3、動作 4 各需要 40～60 秒鐘。

以後又從半馬步到自然步，導氣方法與上面相同，此過程需要 20～40 秒鐘。完成一次右弓步導氣活動樁需要時間 120～180 秒鐘，每日可練 3～5 次。

以上是右弓步（含右半馬步）導氣活動樁。左弓步

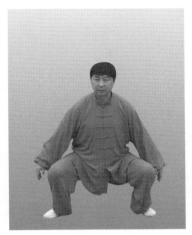

圖 1-19　　　　　　　　　　圖 1-20

基

礎

篇

（含左半馬步）導氣活動椿方法與右式相近，只是左、右腳位置互換，導氣方法相同。

（二）馬步導氣活動椿功

1. 平行步站立，兩腳距離一肩半寬（圖 1-19）。慢慢下蹲，身體保持正直，到大腿成水平狀即可（圖 1-20）。此過程中意想氣從頭頂經印堂、膻中、丹田至會陰，然後氣分兩股，經兩大腿內偏外側下行，經膝、小腿內偏外側、踝到腳底。用時 20～30 秒鐘。

2. 身體慢慢上升，上身似一車廂，兩腳似彈簧，將上身慢慢頂起到直立為止。此過程中意想氣由兩腳上升，經踝、小腿外側偏前，膝、大腿外側偏前上行，此後兩氣合攏上行，再經命門、脊中、大椎到頭頂百會穴。用時 80～100 秒鐘，完成一次馬步導氣活動椿用時 100～130 秒鐘，

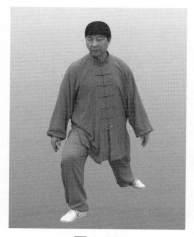

圖 1-21

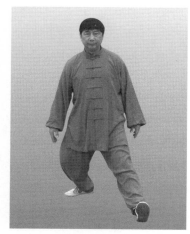

圖 1-22

每日可練 5～8 次。

六、前進、後退、橫行太極步

（一）前進太極步

1. 用「五一」方法右弓步站立，右膝含上提之意，右腳趾、掌稍離地，肩、胯微向右外擺 45°，帶動右腳尖外擺 45°，右腳前掌、腳趾落地，重心仍在右腳，右腳實腳（圖 1-21）；左腳跟、掌、四小趾逐漸離開地面，僅大趾著地，左腳虛淨。此過程中意想氣從頭頂經印堂、膻中、丹田、右胯、右大腿、膝、右小腿、踝到右腳底湧泉。

2. 左腳慢慢收回到右腳旁，此時鬆左肩、垂右臀將左

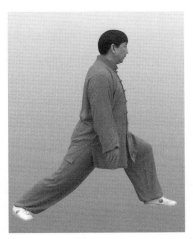

圖 1–23

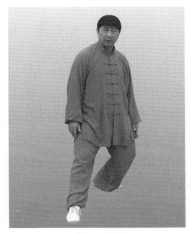

圖 1–24

腳送出，左腳後跟輕著地，同時，肩、胯向左轉 45°擺正（圖 1–22）。

3. 左腳掌、腳趾依次慢慢著地，鬆左肩、垂右臀，將身體慢慢前送成左弓步（圖 1–23）。此過程中意想氣從右腳上升，經踝、右小腿、膝、右大腿、右胯、會陰、命門、脊中、大椎到頭頂百會穴，再經印堂、膻中、丹田、左胯、左大腿、膝、左小腿、踝到左腳底湧泉。以後從左弓步開始動作，只是以上動作 1 至動作 3 左、右腳互換，氣的感受一樣。每前進一步需要 20～30 秒鐘，每日可練50～100 步。

（二）後退太極步

1. 用「五一」方法右半馬步站立（圖 1–24）。肩、胯向左外旋 45°，重心慢慢落於左腳，左腳實腳，右腳跟、

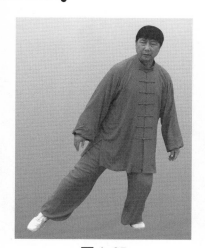

圖 1–25

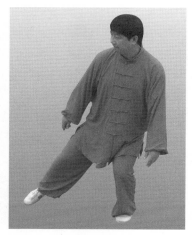

圖 1–26

掌、四小趾逐漸離地，僅大趾著地，右腳虛淨（圖 1–25、圖 1–26）。此過程中意想氣從頭頂百會穴經大椎、脊中、命門、會陰、左胯、左大腿、膝、左小腿、踝到左腳底湧泉。

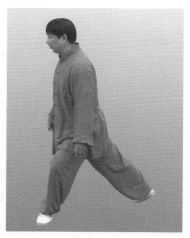

圖 1–27

2. 右腳大趾離地（不高於 10 公分）右腳慢慢收回後撐一步（成弧線），大趾著地，肩、胯慢慢向右轉 45°擺正，右腳小趾、前掌、後跟依次著地，使右腳尖對正前偏右 45°（圖 1–27），身體逐漸後移，重心逐漸傾向右腳，左腳跟離地，向外擺 45°，使左

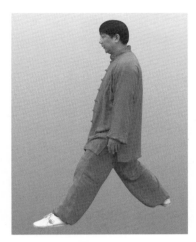

圖 1-28

圖 1-29

腳尖正對前方，成左半馬步（圖 1-28）。此過程中意想氣從左腳湧泉經踝、左小腿、膝、左大腿、左胯、會陰、命門、脊中、大椎到頭頂百會穴，再經大椎、脊中、命門、會陰、右胯、右大腿、膝、右小腿、踝到右腳底湧泉。

以下動作 3、動作 4 重心慢慢全部落於左腳，成右半馬步，方法與動作 1、動作 2 同，只是左、右腳互換而已。每後退一步需 20～30 秒鐘，每日可練 50～100 步。

（三）橫行太極步

1. 併步站立，與起勢開左腳踏實相同，只是兩腳距離為一肩半，腳尖正對前方，身體下蹲成馬步。（圖 1-29）

2. 肩、胯向左轉 45°，重心慢慢落於左腳，左腳實足，右腳跟、掌、四小趾依次離地，大趾著地，右腳虛淨（圖 1-30）。此時意想氣從頭頂百會穴經大椎、脊中、命

圖 1-30　　　　　　　　　圖 1-31

門、會陰、左胯、左大腿、膝、左小腿、踝、落於左腳湧
泉。

3. 右腳離地（不大於 10 公分），右腳回收至左腳旁，
大趾先著地（圖 1-31），然後身體右轉 45°，四小趾、腳
掌、腳跟慢慢著地。此時意想氣從左腳湧泉向上，經踝、
左小腿、膝、左大腿、左胯、會陰、命門、脊中、大椎到
頭頂百會穴。

4. 肩、胯向右轉 45°，重心落於右腳，左腳跟、腳
掌、四小趾依次離地，大趾著地，左腳虛淨（圖 1-32），
左腳向左橫開一肩半寬，左腳大趾著地，以後四小趾、腳
掌、腳跟著地，身體左轉 45°成馬步。此時意想氣從百會
穴到大椎、脊中、命門、會陰、右胯、右大腿、膝、右小
腿、踝到右腳湧泉穴，再由右腳湧泉與前面氣的行動路線
逆向到百會穴。

圖 1-32　　　　　　　　　　圖 1-33

　　以下為重複動作，每橫行一步需 20～30 秒鐘。此為左橫行步，如練右橫行步，動作方法與此相近，只不過左、右腳互換而已，每日可練 50～100 步。

七、定步摟膝拗步、倒攆猴、
　　雲手、攬雀尾

(一)定步摟膝拗步

　　1. 平行步站立，兩腳距離與肩同寬；肩、胯右轉 45°，右手背向後 45°方向擺，與肩同高時翻掌，手心向上，左手上掤，手心向內，止於右胸前；眼視右後 45°方向。（圖 1-33）

圖 1-34　　　　　　　　　　圖 1-35

2. 肩、胯向左轉 45°，眼視正前方；右手以肘為軸，右前臂回收止於拇指、食指虎口將要卡住右耳，左手掌自然下落於腹前。（圖 1-34）

3. 左手掌繼續下落且左擺，掌心斜向內，止於左胯旁，右肘下垂，右掌由橫掌變立掌，好像推出一樣。（圖 1-35）

以上為定步左摟膝拗步。定步右摟膝拗步動作方法與此相近，不同處僅左、右手互換，肩、胯轉動方向相反。

（二）定步倒攆猴

1. 平行站立，兩腳間距離與肩同寬；肩、胯向右轉 45°，左手背前擺，與肩同高，右手背向後 45°方向擺去，與肩同高時，右手掌翻轉手心向上；眼視斜前方。（圖 1-36）

圖 1-36

圖 1-37

2. 肩、胯慢慢向左轉
45°，眼視正前方；右手以肘
為軸，右前臂回收，止於手之
虎口在右耳附近，左掌慢慢下
落至胸前。（圖 1-37）

3. 左掌繼續下落至腹前，
翻掌，手心斜向上，右肘下
垂，右掌由橫掌變立掌，好似
推出一樣。此時兩手掌好似老
虎之口。（圖 1-38）

此動有「前打虎後攫猴之
說」。

圖 1-38

以上是定步右倒攫猴。定步左倒攫猴動作方法與此相
近，不同處僅左、右手互換，肩、胯轉動方向相反。

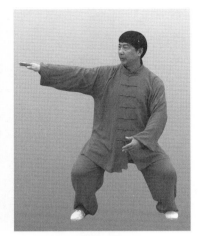

圖 1-39　　　　　　　　圖 1-40

（三）定步雲手

1. 平行站立，兩腳距離比肩略寬，腳尖正對前方，身體正對南方；右手向上翻掤起，手心正對胸口；兩腳微下蹲。（圖 1-39）。

2. 肩、胯向右轉 45°，右掤手隨轉 45°，以肘為軸，前臂伸直，手臂內旋 90°，手心向下，左手在襠部，手心向內，左腳跟、腳掌、四小趾離地，僅大趾著地（圖 1-40）。此過程中意想頭頂氣下沉分兩股，一股經大椎、脊中、命門、會陰、右胯、右大腿、膝、右小腿到右腳；另一股經右肩、右上臂、肘、右前臂、腕到達右手。左腳虛淨，右腳實足。

3. 右掌下落，肩、胯逐漸向左轉 45°，身體正對南方，左手向上掤起，止於手心正對胸，左腳四小趾、腳

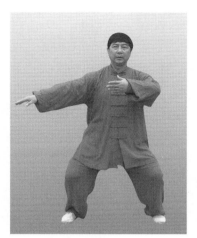

圖1-41 圖1-42

掌、腳跟著地（圖1-41）。意想氣從右腳起，經踝、右小腿、膝、右大腿、右胯、會陰、命門、脊中、大椎到頭頂。

　　以上為定步導氣右雲手。定步導氣左雲手的動作方法與此相近，不同處僅左、右手互換，肩、胯轉動方向相反。

（四）定步攬雀尾

　　1. 身體成右式自然步站立，正對西方；右手慢慢翻掤，掌心向內正對胸，左手慢慢向上成立掌，掌心向外，位於右手掌後，成右掤式。（圖1-42）。

　　2. 肩、胯向右轉45°；左手隨勢慢慢撐出成橫掌，掌心向內，右手垂肘下落，掌心斜向上，與左手掌心相對，成左掤式；慢慢成右弓步（圖1-43）。此時，頭頂之氣分

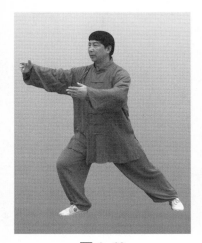

圖 1–43

圖 1–44

兩路，一路到右腳湧泉，另一路到左手掤出的手背。

3. 右前臂慢慢撐出，手指向西南方向，掌心斜向下，左前臂旋轉，掌心向上，肩、胯向左轉 45°，帶動右掌，左掌向左胯斜下方回落，為捋（圖 1–44）。

左手到左胯邊，右手到腹部前，身體慢慢向後坐成右半馬步（圖 1–45）。此時，氣從右腳湧泉到百會再到左腳湧泉穴。氣在兩手心向斜下方走。

圖 1–45

圖 1-46

圖 1-47

4. 右手上翻掤起，掌心正
對胸，左前臂內旋成立掌，輕
貼右手腕（圖 1-46），慢慢
向正前方推出；身體慢慢向前
移成右弓步，為擠（圖 1-
47）。此時，左腳湧泉之氣到
百會穴分兩路，一路落於右腳
湧泉穴，另一路到右掤手、左
推手。

5. 兩手鬆開垂肘成俯掌，
與肩同寬，以肘為軸，兩前臂
回收成立掌，掌心向前；身體

圖 1-48

慢慢後坐成右半馬步（圖 1-48）。此時，氣由右腳湧泉上
升到百會穴，再到左腳湧泉穴和兩手手掌。

圖 1–49　　　　　　　　　　圖 1–50

6.兩掌慢慢向前推出；身體慢慢弓出成右弓步（圖1–49）。然後以肘為軸，兩掌下落成俯掌，為按（圖1–50）。此時，氣由左腳湧泉到百會穴，分兩路，一路落於右腳湧泉，另一路到兩手手掌。

以上為定步右式攬雀尾。如練定步左式攬雀尾，則方法相近，不同處僅左、右手，左、右腳互換，肩、胯轉的方向相反。

注意：氣的走向到實腳湧泉，自然步時到頭頂百會穴，手掤出、推出時到手臂、手掌。

圖 1–51　　　　　　　　圖 1–52

八、活步摟膝拗步、倒攆猴、雲手

（一）活步摟膝拗步

1. 預備勢成右摟膝拗步定式，身體成右弓步（圖 1–51）。右膝有微上提之意，右腳掌、趾稍離地，腳尖在肩、胯帶動下右轉 45°，腳掌、趾著地（圖 1–52）。重心移向右腳，右腳實足，左腳隨動，腳跟、腳掌、四小趾離地，大趾仍著地，左腳虛淨；右手背帶前臂、上臂後擺，與肩同高時翻掌，掌心向上，左掌慢慢下落至腹前，掌心向內；眼視右後方 45°（圖 1–53）。

此過程中意想氣從頭頂下落，經大椎、脊中、命門、

圖 1–53

圖 1–54

會陰、右胯、右大腿、膝、右小腿、踝，落於右腳湧泉。

2. 左腳大趾離地（不高於 10 公分），慢慢回收至右腳旁；肩、胯向左轉 45°（圖 1–54）。鬆左肩，溜右臀，將左腳慢慢送出，腳跟著地；右手以肘為軸，前臂回抽成橫掌，手之虎口位於右耳側，左手下落，位於左膝右上方，掌心斜向下；眼視正前方。（圖 1–55）

圖 1–55

3. 左腳掌、趾慢慢著地，腳尖對正前方，慢慢弓出成

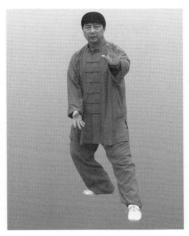

<div style="text-align:center">圖 1–56　　　　　　　　圖 1–57</div>

左弓步；右手垂肘，橫掌成立掌，似推出樣，左手外擺至左膝之左上方（圖 1–56）。此過程中，意想氣起右腳分兩股，一股經踝、膝、右胯、命門、會陰、脊中、右肩、右肘、右腕到右手指（形於手指），另一股氣經踝、膝、右胯、命門、會陰、脊中、大椎到達頭頂，經大椎、脊中、會陰、命門、左胯、膝、踝再到左腳湧泉。

　　以上為左摟膝拗步。右樓膝拗步動作方法相近，不同處僅左、右手，左、右腳互換，肩與胯轉動方向相反。

（二）活步倒攆猴

　　1. 預備勢取倒攆猴之左半馬步定式（圖 1–57）。肩、胯向右轉 45°，重心落於右腳，右手下垂並向後擺（手背向後），與肩同高時手臂內旋，手心向上，左手緩緩向前伸直，手心向下，左腳跟、腳掌、四小趾離地，唯大趾著

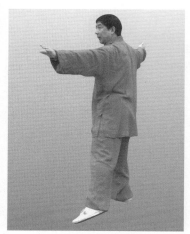

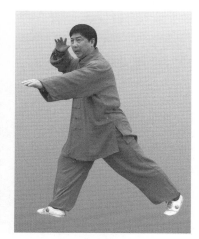

圖 1-58　　　　　　　　　　圖 1-59

地；眼視左斜前方（圖 1-58）。此時意想頭頂之氣經大椎、脊中、命門、會陰、右胯、右大腿、膝、右小腿、踝，落於右腳底湧泉。

2. 左腳回抽至右腳附近，又慢慢向後撐出，腳尖著地（圖 1-59）。隨著肩、胯向左慢慢轉 45°，左腳掌、腳跟慢慢著地，腳尖指向左前方 45°；右手肘為軸，手掌回抽虎口在右耳附近，左手慢慢下落至胸前；眼視正前方（圖 1-60）。此時意想右腳之氣經踝、右小腿、膝、右大腿、右胯、會陰、命門、脊中、大椎到頭頂。

3. 身體慢慢後坐，右腳跟離地，向右擺 45°，右腳尖對正前方，成右半馬步；右肘下垂，右掌由橫掌變立掌，好似推出樣（圖 1-61），左掌繼續下落至腹前，翻掌，手心斜向上（圖 1-62）。

意想氣從頭頂百會穴分兩股，一股經大椎、脊中、命

圖 1-60

圖 1-61

圖 1-62

基 礎 篇

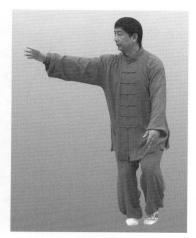

<table>
<tr><td>圖1-63</td><td>圖1-64</td></tr>
</table>

圖1-63　　　　　　　　　圖1-64

門、會陰、左胯、左大腿、膝、左小腿、踝，落於左腳底湧泉；另一股氣經右肩、肘，形於右手指。

　　以上是活步右倒撢猴，如練活步左倒撢猴，方法相近，不同外僅左、右手，左、右腳互換，肩、胯轉動方向相反。

（三）活步雲手

　　1. 併步站立，微微向下蹲；右手由腹前上掤到手心正對胸口為止，左手下落於左胯旁，手心向內（圖1-63）。此過程中意想氣從左腳上升，經踝、左小腿、膝、左大腿、左胯、會陰、命門、脊中、大椎到百會穴。

　　2. 肩、胯向右轉45°，右手隨著旋轉，慢慢以肘為軸，手臂拉直，右掌翻轉成俯掌；此時左腳後跟已離地（圖1-64）。此過程中，意想氣從頭頂落下分兩股，一股經大椎、脊中、命門、會陰、右胯、右大腿、膝、右小腿、踝

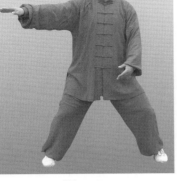

圖 1–65

圖 1–66

到右腳湧泉；另一股經右肩、右肘形於右手指。左腳掌、四小趾離地，僅大趾著地。

　　3. 右掌下落；左腳外開一步，左腳大趾著地，兩腳間距離略寬於肩，肩、胯左轉 45°，身體擺正。（圖 1–65）。

　　4. 左手由腹前慢慢向上掤到手掌心正對胸，右手慢慢下落，此時意想氣從右腳底湧泉經踝、右小腿、膝、右大腿、右胯、會陰、命門、脊中、大椎到頭頂。左腳四小趾、腳掌、腳跟慢慢著地。腳尖正對前方。

　　5. 肩、胯向左轉 45°；左手隨著旋轉，慢慢以肘為軸，手臂伸直，左掌翻轉成俯掌，右手慢慢落到右胯前，右腳跟、腳掌、四小趾離地（圖 1–66）。此過程意想氣從頭頂下落分兩股，一股經大椎、脊中、命門、會陰、左胯、左大腿、膝、左小腿、踝到左腳湧泉，二股經左肩、肘形於左手手指。

6. 左手下落；右腳內收一步，在左腳附近成併步。

以上是向左雲步，如向右雲手方法是一樣的，不同處是手腳互換。

太極導氣鬆沉功

太極導氣輕沉功

一、鬆胯、提膝、擴踝、鬆腳

（一）太極腳的修練

「其根在腳」。修練太極內功，應從腳下開始。腳在身體最下部，為全身之根，腳動，則全身動。腳跟維持重心之平衡，無論何種步法、步型，腳跟至少有一個著地。腳掌在腳之中前部，為全身重量之寄託，能夠轉移重心。腳趾左右各 13 個大小關節，人行走將滑倒之際，腳趾能維持重心平衡。

練成太極腳，必須懂得腳的放鬆法。即是腳平鬆落地（圖 2-1），不可踩地，腳趾要鬆開，腳掌有微微上提之意，湧泉穴有親吻大地之感，有人稱「腳心吻地」。腳與大地融為一體，周身不掛力。人的雙腿、兩腳的神經是深深紮在地下的根，軀體是大樹之幹，上肢是樹枒，手是樹葉。您練拳時，是往地下紮根的過程，功夫越強根越深。

研究腳下的步型，有弓步（圖 2-2）、側弓步（圖 2-3）、馬步、半馬步、虛步（圖 2-4）、虛丁步（圖 2-5）、併步、平行步、仆

圖 2-1

太
極
導
氣
鬆
沉
功

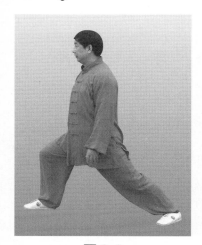

圖 2-2

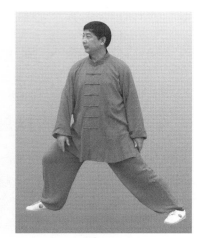

圖 2-3

圖 2-4

圖 2-5

步（圖 2-6）、獨立步等十種步型。我根據太極十三勢設
計十弧八線二旋確定其準確的方向方位（注：後有圖表

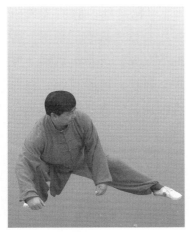

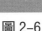

圖 2-6　　　　　　　　　　圖 2-7

示），腳下的尺寸關係著身型的中正安舒，要求是十分嚴格的。

　　「上下一條線，腳下陰陽變」，腳下的陰陽（虛實）變化對學好太極拳十分重要。太極拳腳下的虛實變化是漸變而不是突變。如「起勢」，前面寫過縱向導氣在虛實變化中，設實腳乘重量為 10，虛腳為 0，則實腳乘重量逐漸從 10、9、8、7、6、5、4、3、2、1 到 0，虛腳乘重量逐漸從 0、1、2、3、4、5、6、7、8、9 到 10，由此實腳變虛為 0，虛腳變實為 10。氣的走向均是由實腳上行至頭頂，再由頭頂到另一隻虛腳。氣不能以腰胯橫以實向虛送（圖 2-7）。這種漸變式虛實變化，應該貫穿在整套拳的始終。拳論云：「上下一條線，腳下陰陽變。」練拳、技擊中的陰陽變化是在腳下。在瞬息萬變中，太極拳的陰陽變化仍然在腳下，不可能在任何別的部位。

　　我們修練的是太極腳，要求腳平鬆落地，腳與大地融為一體。不要求腳背弓、趾抓地，這有悖太極拳的輕靈。腳趾由若干個小關節組成，趾關節的放鬆牽到周身的放鬆。雙腳平鬆落地，腳趾自然舒鬆，腳跟、腳掌亦同時放鬆。練拳一定要在腳下用功，一點力不掛，腳便有上浮之感，也就是我們追求的離虛。

　　太極拳有上步、退步、撤步、跟步、側行步、蓋步、插步、擺步、扣步、碾腳10種步法。各種步法均要求邁步如貓行，輕靈平穩，轉換進退虛實分明，如前進步與後退步（前面已寫過）。其他步法，掌握虛實轉變是漸變，落地時腳的小關節要鬆開，要輕靈平穩。這樣腳的步法輕靈平穩，周身上下相隨，虛實變化自如，也符合老子說的「道法自然」。

（二）擴踝、提膝、鬆胯

　　踝是腳與小腿及身體連接的重要關節，鬆踝才可能管道暢通，從鬆腳、鬆踝節節貫穿，鬆到頭頂，鬆到手指。意領擴踝即可使踝放鬆。練拳時兩踝千萬不可用力，兩踝才會有熱脹感覺。此外平時行走，都要注意放鬆兩踝，養成踝不掛力的習慣。

　　膝是太極拳家特別關注的連接大腿與小腿的關節。如練拳時方法不當，膝很容易受傷。膝之放鬆有上提之意，以鬆腳自然提為準則，如此行功，膝不負重。身體轉動時，以腰、胯帶動，此時膝有上提之意，膝隨之而動，胯、膝、踝隨時在一條直線上，膝不負重，充分放鬆。

　　胯在太極拳中佔有十分重要的地位，是腰腿轉換之處

的主要機關。髖關節鬆不開，腰腿動作就不能靈活協調。鬆胯時兩邊胯尖意往兩側突出，然後意往下鬆，有「鬆肩落胯」之說，楊式太極拳又有「塌胯」之說。切忌練拳與技擊時隨意扭動雙胯，這時胯之僵滯，容易被對方借力而受制。

二、鬆肩、垂肘、鬆腕、展指

（一）太極手的修練

手在太極拳的體用中十分重要。拳論經典中關於手的論述有「妙手空空」「形於手指」等。我們要求修練成符合太極陰陽學說之手。從手的構成來看，手由手指與手掌組成，手指由拇指、食指、中指、無名指、小指組成，每個指有每個指的用途，分工明確。

手指之屈伸可分為金剛指（圖 2-8）、金剪指（圖 2-9）、三陰指（圖 2-10）、金鏟指（圖 2-11）。

手型為掌、拳、鉤三種。由五指互靠，分開可分為柳葉掌（圖 2-12）、鷹爪掌（圖 2-13）、虎爪掌（圖 2-

圖 2-8

圖 2-9

圖 2-10

圖 2-11

圖 2-12

圖 2-13

14）等。基本掌型有立掌、平掌、俯掌。立掌五指微分，手之虎口向上圓張（圖 2-15）；平掌掌心向上（圖 2-16）；俯掌掌心向下（圖 2-17）。

　　一般太極拳以荷葉掌為好，這是舒鬆自然的掌型，五指自然分開，寬度與掌一樣為好，微屈五指，掌心微含，虎口成弧行，平掌時似荷葉狀（圖 2-18）。屈指握固成拳，可分為招拳（圖 2-19）、釘拳（圖 2-20）、豹拳（圖 2-21）等。一般拳須鬆握，五指捲曲，拇指壓於食指、中指第二節上（圖 2-22）。

圖 2-14

圖 2-15

圖 2-16

圖 2-17

圖 2-18

圖 2-19

修 身 篇

太極導氣鬆沉功

圖 2-20

圖 2-21

圖 2-22

圖 2-23

鉤由五指之逐一攏實而成，分實鉤（圖 2-23）和虛鉤（圖 2-24）。太極拳要求手指關節鬆開，手成舒鬆狀態。手指關節鬆開有對拉拔長之意，一個手指關節鬆開、前伸，要體會鄰近的手指關節有回拉、回收之意。所謂「手要

圖 2-24

空」，主要指手心空、勞宮穴有含球感。太極拳是拳也是手，也就是「太極手」，手應被動，不唱主角，進而練成空手，形於手指，應修練成「妙手空空」之「空手」。

（二）鬆肩、垂肘、鬆腕

太極拳的任何姿態，均以鬆肩為主，肩鬆則兩臂之動作敏捷，舉止自然；肩寒全身僵，肩緊全身滯，故鬆肩是所有太極拳習練者夢寐以求的功法。注意鬆肩而不是沉肩，有意沉肩則失去自然，很難輕靈。楊澄甫先生解釋是「沉肩者，肩鬆開下垂也，若不能鬆垂，兩肩端起，則氣隨之而上，全身皆不能得力也」。鬆到肩部時注意肩井穴。鬆肩退去肩的本力，最佳的選擇是練拳，練拳時什麼意念也不放入，只是練鬆肩。練拳中，右腳實、出左腳時注意鬆左肩；左腳實、出右腳時注意鬆右肩。動動鬆虛腳那邊的肩，一套拳練下來肩很鬆柔，周身舒服。

肘在肩、腕中間，連接前臂與上臂。肘不鬆則上肢僵硬，氣難通，不僅技擊上吃虧，對保健養身也不利。太極拳要求垂肘，要求自然垂肘，意識上垂肘。鬆到肘尖時，注意曲池穴。垂肘應與鬆肩配合，在外三合中，肘與膝合，對上下相隨之拳法起重要作用。

鬆腕在周身放鬆中佔據重要地位，有鼓腕（圖 2－25）、直腕（圖 2－26）、坐

圖 2-25

圖 2-26

圖 2-27

腕（圖 2-27）之說。以「直腕」為好，即手掌放平伸直，注意掌心含虛，五指略舒，保持靈機活潑。腕部僵緊，肘、肩受制，手也難空鬆。腕不能弧立鬆柔，要配合鬆肩、垂肘，還需要手鬆，手不掛力，腕才能真正鬆開。

三、溜臀、裹襠、收腹、鬆胸、空腰、圓背

（一）溜臀、裹襠

拳論有「尾閭中正神貫頂」。這個尾閭是脊椎的根部尾骨部位，在臀部中下部位。臀部的動作由尾閭、兩胯帶動。太極拳要求臀部下收，或稱溜臀，方可保持身體正直。溜臀有陰、陽之分。先鬆腳，陰溜臀是從上往下前溜臀，尾閭向下前彎溜（圖 2-28）；陽溜臀是從上往下直溜（圖 2-29）。太極拳要求鬆腰必須與溜臀同時習練。

圖 2-28　　　　　　　　　　　圖 2-29

　　襠在會陰穴處，會陰與百會穴上下呼應，自然疏通任督二脈。我們練拳時，襠不可著力，以虛為要，兩大腿肌肉外面向裏包裹，注意襠開一線為好，稱「裏襠」。裏襠應與溜臀同時練習，步法自然靈活，陰陽轉變自然。

（二）收腹、鬆胸、空腰、圓背

　　收腹可使體內輕輕鬆鬆，呼吸順順暢暢。臀、襠、腹是緊密相連的三個身體中部部位。臀、襠鬆活，腰空，背圓靈活不滯，使全身鬆開，虛實變轉，開合自然，這是收腹的功效。

　　有的拳家認為「氣沉丹田」很有必要，根據我練功體會，認為初、中級階段必須練丹田功。丹田得氣，可使周身血氣暢通，保健養生效果明顯，發勁時由丹田起動，效果很好。而在太極拳高級階段，丹田應該是空空的才不會

影響小腹鬆靜靈活。

丹田「四不存」為上乘之功法，即「練氣不存氣，練意不存意，練勁不存勁，練血不存血」。

胸部是最難放鬆的部位，有「含胸」之說。我認為含胸不應該明顯觀察到兩肩前傾、前合，否則胸部難以鬆下來。鬆胸與鬆肩配合，有輕靈之感出來。鬆胸與拔背配合，脊椎節節鬆開，氣更暢通。

腰為太極拳之主宰，是承上啟下溝通上身與下肢聯繫的樞紐。我們練拳時，初級階段，每個拳勢動作均應以腰帶動，意想百會到會陰有對拉、使脊椎有拔長之意。中、高級階段練習空腰，練成後功夫達到上乘。腰鬆不開，對下胯、膝僵緊，腳鬆不開；對上肩、肘、腕、手鬆不開，本力退不掉。可見腰是承上啟下的大關節，空腰至關重要。

背要圓，稱圓背，似龜背。圓背是練拳過程中鬆空而得，圓背與空胸聯繫最密切，鬆腹、空腰、脊椎節節上升，周身能鬆靜下來。

太極導氣鬆沉功

一、陰 陽 變 轉

　　《太極拳論》開宗明義：「太極者，無極而生，動靜之機，陰陽之母也。」陰陽是太極拳的根本。拳論中，又強調習練太極拳的關鍵是「陰不離陽，陽不離陰，陰陽相濟」。練太極拳一定要循太極陰陽學說，按功理、功法規範練習。

　　「陰陽」是代號，不是實體，代表性質一致性向相反的兩面。「陰陽」本為一體，所以性質一致；「陰陽」代表一體的兩面，故性向相反，任何具備性質一致而性向相反的東西都可以作為抽象思考的工具。「陰陽」的性質可用三句話概括：「陰不離陽，陽不離陰。」「陰極陽生，陽極陰生。」「陰即是陽，陽即是陰。」太極拳理確定，陰為意之隱，是虛，是空，是無，是合，是靜，是鬆柔，是虛靈，是捨己從人；陽是陰的對立面，是意之顯，是實，是有，是開，是動，是堅剛。

　　「陰陽相濟」在技術運用中是相當普遍的，懂勁的高手，能自己把握技藝，外形上安靜地站立不動，而接觸點上已經柔化開對方進攻的力點，一進一化僅在瞬間的微觀陰陽變化中柔化開對方進攻。（圖 3-1）

圖 3-1

二、虛實漸變（動分陰陽）

在老子《道德經》中，虛實際上常和無、空概念相通。我們說一個人有修為，有涵養，會說這個人「虛懷若谷」。太極拳講究修內，稱之為虛，而實者是豐富充滿之意也，實實在在也。故太極拳修練中將虛為體，實為用，實際上實是虛的用，是虛的外在體現。「動之則分，靜之則合」。動之則分是太極拳的規律，是讓從學者動分虛實，沒有虛實便抽掉了太極拳的特性，就不成其為太極拳。太極拳動作與動作的銜接處要分出虛實，虛實即陰陽，有陰動與陽動之說。

我教太極導氣鬆沉功拳架 40 式共 132 動，以單動為陰動，雙動為陽動，其中陰動 66 個，陽動 66 個。陰動的起點，是陽動的止點，而陽動的起點，則是陰動的止點。須分清兩手的虛實、兩腳的虛實及虛實隨意互換。拳藝有一定造詣之後，單手虛實可變換，單腳動分虛實也能把握。不僅要分清手、腳虛實，身體一處有一處虛實，處處總此一虛實。從外形上看，右蹬腳時，合手提腳為虛（圖 3–2），開手蹬腳為實。（圖 3–3）

三、動靜開合

開合在太極拳拳藝中占主導地位，不同階段對開合有不同體會。初級階段，一般人認為開合是指屈伸、進退、俯仰、起落等，由腰、脊椎主宰達於四梢（指手與腳的尖

圖 3-2　　　　　　　　　　圖 3-3

端）的動作叫做「開」；從四梢回歸腰的動作叫做
「合」。但這只是外形上稱謂的開合。到中、高級階段，
有內功修為，講內勁的開合和神、意、氣結合的開合，這
才是太極拳的開合。技擊、推手不是比勝負而是比內功，
也就是開合，誰開合的動作小，不被對方察覺，就說明他
的內功深厚，太極功夫高深。「腰沒有鬆開，未悟道開
合」，千萬不可與人推手較技。合便是收，開即是放。懂
得開合，便知陰陽。靜是合，合中寓開。動則俱動，動是
開，開中寓合。要於陰陽開合中求之。

四、安舒中正

　　《拳經》曰：「尾閭中正神貫頂。」太極拳姿勢，無
一勢不正，而主宰於尾閭，全體上身，全賴脊骨支撐。脊

圖 3-4　　　　　　　　圖 3-5

骨下端要中正不偏，通體要直上，與頭頂之勁相貫通，則上身正直，即「立身須中正安舒」。中正和安舒是相輔關聯的內外雙修的方法，中正是外形，內求安舒，安舒指心神、意氣。安舒中正應求得心神、意氣的安靜，精神放鬆，不影響外形的體淨。

　　凡在對敵時失敗倒地者，皆因身體不正，或俯、或仰、或偏、或倚，自己處於失敗地位也。這是心神、意氣僵緊之過，須調整心態，順暢呼吸，恢復心神的安靜。身形的中正是以心神、意氣的安靜為基礎的。如雲手、下勢之「立柱式身形」（圖 3-4、圖 3-5），安舒中正應和「立柱式身形」結合在一起修練，效果更佳。

五、用 意 不 用 力

習練太極拳能以意行，不用力練拳，太極拳以陰陽為母，拳之靈魂是鬆柔，深層次達到鬆空、鬆無，直至「全身透空」的最高境界，這絕對不是用力練拳出來的功夫，而是以意行拳得到的。行拳不用力，把握鬆、柔、圓、輕、緩的特性，自然採取「用意不用力」的訓練拳法。只有意行，方可漸漸退去人體中的本力，使體內六陰六陽經絡暢通，血液循環系統及微循環系統通暢無阻。

練拳分練體、練氣、練神三個階段。練體時，重點應當落實在輕慢、頂頭、塌胯、上下相隨等外在可見的規律，以力求拳法之正確。練氣為主時，應注意內外相合，以腰帶動四肢，圓、勻、輕、沉、穩等規律，只有如此，才能有規律地調動內氣，收到武術健身效果。練神之時，外形早到了脫規矩而合規矩的程度，應捨外求內，對牽強的揉手更細微，配合更巧妙，每式不多動，不妄動，不亂動。以力行拳有悖拳論，有悖老子「道法自然」的警示。

六、六 法 與 健 康

太極拳六項法則為頂頭懸、尾閭收、含胸、拔背、沉肩、墜肘。頂頭懸要求虛領頂勁，虛領者不能用力上領，頂勁是又恐上領不足。通俗的辦法是意想頭頂接天，如此

則意到、氣到、血行，對老年人供血不足大有裨益。尾閭收即尾骨向前彎曲，如同托住小腹。頂頭懸相繫則背後大椎骨成對拉狀態，對腰間盤突出、頸椎病患者有矯正、恢復作用。含胸和拔背，兩者有相關之處，能含胸即能拔背。含胸者有兩肩相向之意，一般只能淺含，而且只是一剎那之時。含胸可擴大肺活量。拔背者，背肌上提之象。可用背如背鍋來比喻（圖 3-6）。拳家有云「氣貼脊背」，是說在發力時脊骨上有一巴掌大的氣表集在背上隨即發出，此乃丹田發出來的氣。沉肩，肩為氣門，聳則氣上升，沉則氣到下丹田。丹田乃道家煉內丹之處，煉丹者以精、氣、神為藥物，以腎為爐鼎，在高度入靜下以求達到形神俱妙。墜肘，肘為掩護軟肋之用，軟肋為人體受攻擊的薄弱之處。肘的上抬高度不能超過水平。拳家有云：「肘尖下垂全身鬆，肘尖上抬全身空。」究其實質而言，精是根本，氣是動力，神是主導，三者合成人體的能量流，此乃生命的原動力。據科學分析，太極拳運動主要針對調整自身內分泌和激素而言，能加強精神系統的自控能力，對健康、養身、延年益壽很有好處。

圖 3-6

太極導氣鬆沉功

一、「太極十弧八線二旋」的產生

由太極拳的四正、四隅決定東、南、西、北四個正方向，東南、西南、東北、西北四個斜方向，即八個方向。用平面座標表示為米字形，從中心 0 點出發有八條線。以 0 為圓心，人的步幅長度為半徑作平面圓，圓圈與八條線的交點，構成八個弧線。太極拳走圓、走弧線，這個平面圓表示太極拳運動的平面投影。而太極拳的運動是空間球體，我們再以中心 0 為球心，人的步幅長度為半徑作一個立體球。原平面圓是該球的赤道圓。球可體現太極拳向上、向下的弧線運動。這樣產生的向上弧、向下弧兩個活動弧，再與八個相對固定的弧相加有十個弧線。

另外，手臂自轉有內、外二旋。所以，以「十弧八線二旋」可準確描述太極拳手、腳的運動的方向、方位變化及手背的旋轉變化和掌型的變化。

二、認識「太極十弧八線二旋」

為了準確把握太極拳每個動作的方位方向，我用「十弧八線圖」（圖 4-1）表示出來。球體中間赤道圓有八條線與八個弧（圖 4-2），其投影在地面上，實腳在中心 0 點，虛腳在適當的位置，可決定步型中腳的方位、方向，還可以決定步法中虛腳出腳的方向、方位。

注意：八線中南北稱正線，東西稱東西正線，東北至西南，西北至東南為偶線。

方

位

篇

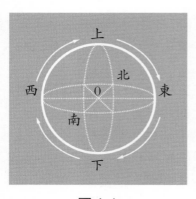

圖 4-1 圖 4-2

　　球體中間赤道圓有八條弧，按順時針旋轉稱為 12、23、34、45、56、67、78、81 弧；按逆時針旋轉八條弧反過來，稱為 18、87、76、65、54、43、32、21 弧；八個方向如向南開，向南合，向西南開，向西南合……（簡稱南開、南合、西南開、西南合……）這樣就有開合八個方位方向。立體球中任何點，向上轉為向上弧線，向下轉為向下弧線，手臂的向外、向內旋轉由外旋、內旋二旋決定。

　　以上可以把手、腳運動完整地表現出來，可以決定手腳運動空間的方向、方位，即軌跡圖。

三、「太極十弧八線二旋」使用注意

　　1. 如果只研究步型中腳的方位、方向，只使用「八方線」可以了。

　　2. 如果只研究手、腳的平面走向，即在地面上的投影，用「八弧八線」可以辦到。

3. 如果要研究手、腳、身型空間變化，用「十弧八線」能辦到。

4. 再進一步研究手臂旋轉方向，也就是決定手掌之立掌、俯掌、平掌、橫掌等，即人整體的太極拳運動，必須使用「十弧八線二旋」方法，即四維空間定位法才能實現。

由此可見，人身為一小太極，也是一個小太陽系，手為其行星，有公轉，即手圍繞身體中心線（重心）轉動；有自轉，即手掌被手臂帶動的旋轉。

四、用「太極八線」定位各種步型示例

例1：攬雀尾之右弓步或右半馬步。（圖4-3）

例2：如封似閉之左弓步或左半馬步。（圖4-4）

例3：斜攬雀尾之右弓步或右半馬步。（圖4-5）

例4：斜單鞭之左側弓步。（圖4-6）

例5：雲手之馬步。（圖4-7）

例6：起勢或雲手之併步。（圖4-8）

例7：起勢或十字手之平行步。（圖4-9）

例8：提手上勢之右虛步。（圖4-10）

例9：白鶴亮翅之左虛丁步。（圖4-11）

例10：單鞭或下勢之撲步。（圖4-12）

例11：金雞獨立之左獨立步。（圖4-13）

例12：金雞獨立之右獨立步。（圖4-14）

注：█████為全腳落地；████為腳後跟落地；███為腳趾觸地；████為不著地的腳之投影。

太極導氣輕沉功

圖 4-3

圖 4-4

圖 4-5

圖 4-6

圖 4-7

圖 4-8

圖 4-9

圖 4-10

圖 4-11

圖 4-12

圖 4-13

圖 4-14

方 位 篇

五、用「太極十弧八線二旋」決定
兩個拳勢動作的方位、方向

（一）攬雀尾

按掤、捋、擠、按分成四個小動作：

第 1 小動

掤，步型如圖 4–3 開始時右半馬步，左腳支撐身體大部分重量，左腳尖對西南方向（八線的第二線），右腳尖對準西方向（八線的第三線）（圖 4–15）。

此時動作可分為兩個部分。

第一部分，腳慢慢動起來後逐漸變成自然步，此時左右腳平均支撐身體重量；右手橫掌，手背向第三線方向，沿上弧線掤出，左手立掌，手心向第三線方向，沿上弧線跟隨右掌而出。第一部分完成了右掤式（圖 4–16）。

第二部分，腳下步型由自然步到右弓步，右腳支撐身體大部分重量，左手背內旋，由立掌漸變橫掌，手背沿第三線方向掤出，右掌外旋，由橫掌漸變斜立掌，沿 34 弧線運行。第二部分完成了左掤式。（圖 4–17）

第 2 小動

捋，腳下步型由右弓步到自然步再到右半馬步；右手前臂內旋成俯掌，手心向下，手指向第二線方向；左手前

圖 4–15

圖 4–17

圖 4–16

圖 4–18

方

位

篇

臂外旋成平掌，手心向上，手指向第四線方向（圖4-
18）。身體稍左轉，兩手隨胯腰的帶動向第四線方向下弧

圖 4-19　　　　　　　　圖 4-20

線合，即回挒，稱左挒式（圖 4-19）。注意：此動為腳動
手不動。

第 3 小動

擠，腳下步型由右半馬步漸變成右弓步；右手前臂內
旋成橫掌掤起，手心向內，手指向南第一線方向；左手內
旋成立掌，掌心朝前，輕貼於右手腕部（注意：此時手動
腳不動），以後左、右手向第三線方向開擠出（注意：此
時腳動手不動），也稱右擠式。（圖 4-20）

第 4 小動

按式動作可分為三小段動作。
第一小段
步型由右弓步漸變成自然步；身體後坐的同時右臂外

圖 4-21

圖 4-22

旋，兩手向兩邊分開從俯掌
變成立掌，掌心向前，垂
肘，兩掌間距離與肩同寬。
注意：此時手腳一起動。再
沿第三線方向下弧線合，腳
下步型由自然步變成右半馬
步。（圖 4-21、圖 4-22）

第二小段

　　腳下虛實變，步型由右
半馬步漸變成右弓步；同時
兩手型不變，沿第三線方向
上弧線開（圖 4-23）。注
意：此時腳動手不動。

圖 4-23

方

位

篇

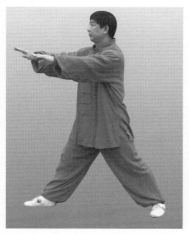

圖 4-24 圖 4-25

第三小段

　　由右弓步回坐到自然步;兩手由立掌變俯掌輕輕落下,向第三線下弧線開(圖 4-24)。注意:此時手腳一起動。這三個小段動作結合在一起完成了按式動作。

　　按動分陰、陽動。第 1 小動為開,即陽動;第 2 小動為合,即陰動;第 3 小動為開,即陽動;第 4 小動先合後開,有陰動又轉陽動。

(二)左摟膝拗步

從白鶴亮翅過渡到左摟膝拗步的動作,可分為四小動:

第 1 小動

　　起勢前為白鶴亮翅之末,步型為左虛步(參見圖 4-11);右手立掌過頭部,左手俯掌在左胯外側(圖 4-

圖 4-26

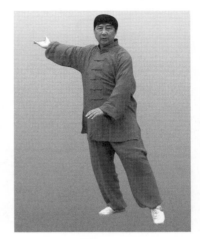

圖 4-27

25）。起動後腳下步型不變，仍為虛丁步（此為腳不動）；右手前臂內旋，手心向裏，沿 87 弧線平畫向左，然後由第 7 線向下弧線走落於腹部右前方；左手內旋，沿 67 弧向右緩動（圖 4-26）。此勢為合，為收，也可以稱為陰動。

第 2 小動

接上動。步型仍不變；右手由腹部右前方手背向後，沿第 2 線方向向上弧線走，手與肩同高，手臂向內旋轉成平掌，手指尖指第 2 線西南方向；左手沿 78 弧線走，手臂內旋轉成橫掌，手心向裏，手指第 1 線（南）方向（圖 4-27）。此勢為開，為放，也稱陽動。

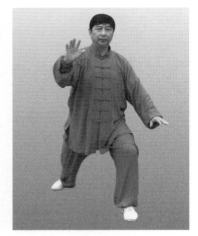

圖 4-28　　　　　　　　圖 4-29

第 3 小動

　　左腳向第 7 線（正東）方向伸出，腳後跟輕輕著地，步型為自然步；右手經第 2 線上弧線合，屈肘到右耳根部，右手為橫掌，手心向前，掌指向左上方；左手內旋成斜俯掌，指尖斜向下，經 87 弧線向下弧線到左膝前（圖 4-28）。此勢為合、為收，也稱陰動。

第 4 小動

　　步型由自然步漸變成左弓步；右肘下垂，右掌前推外旋成立掌，沿第 7 線（東）方向推出；左手斜俯掌，經左膝前沿 76 弧線摟出，掌指向前，掌心斜向下（圖 4-29）。此勢為開、為放，也稱陽動。

太
極
導
氣
鬆
沉
功

一、拳架一般要求

太極練習者在教師的指導、示範之下，細心模仿一招一式拳勢動作，體會必不可少的規律，如立身中正、安舒鬆靜、虛靈神頂、鬆肩垂肘、勁收丹田、鬆胸圓背、鬆腹溜臀、呼吸自然、動作和順、用意不用力、上下相隨、內外相合、邁步如貓行，運勁如抽絲、分清虛實、連綿不斷、舉動輕靈、運行和緩等，要求逐漸完全掌握。

教師還要糾正學生的姿勢。如四肢各部分的距離，身勢的重心，所面對的方向，進退轉換的姿勢，轉換是否漸進，拳、掌、肘、腕、肩、腰、胯、膝、腳、頭頂、脊背的規矩，俱要求正確，凡有不對的地方，必須仔細加以糾正，以便打下良好的基礎。

二、狠抓重要三點

(一) 導氣通筋

首先要講究拳架一招一式的正確性、準確性，手、眼、身、步的協調性，然後注意各式之間的連貫性，總之要符合太極拳理，最後力求拳架圓活平正、鬆柔舒緩，並達到不思之行的自動化程度。

拳架基本練習正確後，我們可以在盤架中「找」氣

了。此時應從注意拳架外形中解脫出來，輕輕鬆鬆注意肢體內部的情況，緩緩地走架，靜靜地用功，意想氣在體內的運行，這稱為導氣。

舉例：掤手上式。

第 1 小動

起勢之末，平行步站立，意想氣上升，將兩手慢慢斜向上托，右膝稍有上提之意，右腳趾、前腳掌稍離地面，以

圖 5–1

胯、肩帶動腰向右轉 90°，帶動右腳前掌外擺 90°。（圖 5–1）

第 2 小動

意想氣從左腳上升，經踝、膝、左胯、脊、頸到頭頂；氣再由頭頂下落，經頸、脊、右胯、膝、踝、落於右腳。此過程中，右腳前掌、腳趾平鬆落地，右腳實足，左腳後跟、腳前掌、四小趾離地；左手隨右轉，手心向上位於右胯前，右手隨轉向右畫弧至右胸前，掌心向下，兩手成抱球狀。（圖 5–2）

第 3 小動

肩、胯帶動腰慢慢向左回轉 45°，意向右肩之氣下落至臀部，臀部下垂，把左腳向西南方向送出去，腳跟著

圖 5-2

圖 5-3

地。（圖 5-3）

第 4 小動

意想氣從右腳拔起上升，
經踝、右膝、右胯、脊分兩
路，一路經左胯、膝、踝落於
左腳，此時左腳掌、腳趾慢慢
落地成左側弓步；另一路經左
肩、肘達於左手背，此時左臂
內旋，慢慢掤出，高度與肩
平，左肩下鬆，手心朝裏，對
著胸口，右掌慢慢下落護於右
胯前，手心向下。（圖 5-4）

圖 5-4

導氣能使內氣暢通，筋絡通暢，周身關節儘快鬆開，

且節節貫穿，肌肉不僵不緊，從汗毛深入到皮、肌肉、筋骨，自表及裏到骨骼。

（二）陰陽為本

太極拳經曰：「太極者，無極而生，動靜之機，陰陽之母也。」又強調：「陰不離陽，陽不離陰，陰陽相濟。」太極拳是獨具特性的拳種，它以陰陽為根本，離開陰陽便沒有太極拳。太極拳是在陰陽變化中行拳。練習太極拳一定要循太極拳陰陽學說，按功理功法規範練習。楊禹廷大師說：「太極拳就是一陰一陽兩個勢子，一通百通。」陰為意之隱，是虛，是靜，是空，是無，是合，是鬆柔，是虛靈，是捨己從人；陽是陰的對立面，是意之顯，是實，是動，是有，是開，是堅剛。

我教的太極拳導氣鬆沉功拳架 40 式共 132 動，以單動為陰，雙動為陽，其中 66 個陰動，66 個陽動。如攬雀尾 6 個動作，3 個陰動，3 個陽動；兩個玉女穿梭 8 個動作，4 個陰動，4 個陽動。如果過去不習慣，從現在起就要將動作分成陰陽，以陰陽變轉行拳。把握了陰陽變轉行拳，還要注意陰陽起止點，又稱「接頭」。在陰陽瞬間變轉的「接頭」，陰在陰一次，陽在陽一次，學名稱「虛中有虛，實中有實」。「其根在腳」，注意腳下陰陽變轉。

（三）鬆沉為魂

太極拳習練者特別看重鬆沉功夫，將鬆沉列為拳之魂。太極拳的鬆，從外形可以看到，習練者處於鬆沉狀態。從外形上看，收肩則鬆，肘垂則鬆，落胯則鬆，屈膝

則鬆，收尾閭胯則鬆，腹腔內合則鬆，舉動很輕靈，每個動作走弧形，以鬆、沉、圓、緩、輕行動，將有棱有角的八門五步十三勢、八個方位走圓活，看上去沒有棱角，而是圓，是圓環套圓環，似一個球體在滾動。拳架到這個火候是很不容易的，要付出極大的努力。

練太極拳要脫胎換骨，周身上下所有的大小關節要鬆開，包括手指、腳趾的小關節也要鬆開，還要節節貫穿。肌肉也要放鬆，隨意肌鬆弛隨意，不隨意肌不僵不緊。行拳中隨著意念行氣，氣到哪裡鬆到哪裡。

三、40 式太極導氣鬆沉功拳架 動作名稱

1. 預備勢
2. 起　勢
3. 掤手上勢
4 攬雀尾
5. 單　鞭
6. 提手上勢
7. 白鶴亮翅
8. 左摟膝拗步
9. 手揮琵琶
10. 進步搬攔捶
11. 如封似閉
12. 十字手
13. 抱虎歸山
14. 肘底看捶
15. 右倒攆猴
16. 左倒攆猴
17. 斜飛勢
18. 右雲手
19. 左雲手
20. 下　勢
21. 左金雞獨立
22. 右金雞獨立
23. 右分腳
24. 左分腳

拳架篇

25. 轉身右蹬腳　　　　33. 右野馬分鬃
26. 左摟膝拗步　　　　34. 左野馬分鬃
27. 右摟膝拗步　　　　35. 上步七星
28. 進步栽捶　　　　　36. 退步跨虎
29. 轉身撇身捶　　　　37. 轉身擺蓮
30. 右玉女穿梭　　　　38. 彎弓射虎
31. 左玉女穿梭　　　　39. 十字手
32. 右打虎勢　　　　　40. 收　勢

四、幾個重點拳架的練法

攬雀尾、摟膝拗步、倒攆猴、雲手、掤手上勢這幾式為最重要拳勢動作，因前面已講過，這裏不再重複。下面分幾組拳勢動作介紹練法：

（一）單鞭、提手上勢、白鶴亮翅

1. 單　鞭

動作 1

接前式攬雀尾（參見圖 4–24）。右腳掌、趾稍離地，肩、胯帶動腰向左轉 135°，帶動右腳尖向左擺 135°，兩手平抹 135°，手心均向下；眼神由右向左轉，眼視的方向比手的動作超前一點（圖 5–5）。此時，意想氣由右腳上升，經踝、膝、右胯、脊、兩肩、肘、腕到兩手指尖，在氣的推動下由右向左旋轉。

太極導氣鬆沉功

圖 5-5

圖 5-6

動作 2

右腳掌、趾著地，重心落於右腳，左腳提起收回落於右腳旁，左腳趾落地；右手四小指微屈，由左向右經胸前掛出，到右方伸直時變勾手；左前臂內收、內旋，掌心正對右胸，置於胸前 15 公分處；眼神由左向右視右勾手處（圖 5-6）。此時，意想氣一股隨右手達右勾手處；另一股沉至右腳。

動作 3

左腳趾離地，偏左前方上一步，後跟著地，慢慢踏實，右腳由屈慢慢伸直成自然步；右勾手不變，左手隨腰胯左轉 45°，慢慢挪出，並以肘為軸逐漸伸直；眼神較手的動作提前一點，視左腳將要出腳的方向（圖 5-7）。此時，意想氣一股從右腳經踝、膝、右胯、脊提到頭頂；另一股順左手背挪出至手背。

圖 5-7 　　　　　　　　　　圖 5-8

動作 4

　　鬆右肩，垂臀，左腳慢慢弓出，右腳前送，重量分配左 7 右 3，成左側弓步；左掌外旋成斜向前立掌，隨著身下沉稍伸出，右勾手隨著向右側稍拉；胸被帶動，有展胸之意，頭部向左轉 45°，眼視左手前方（圖 5-8）。此時意想氣一股從頭頂落於左腳；另一股由背脊起分兩路，經左肩到左掌、經右肩到右勾手。

2. 提手上勢

動作 1

　　由前式單鞭之末起。左膝有上提之意，左腳趾、腳掌稍離地，腳尖內扣 45°，腳掌、趾慢慢著地，重量全部落於左腳，右腳跟、腳掌慢慢離地；右手變掌，左、右手內旋落於腹前，兩手心相對，與肩同寬；頭部右轉 90°，眼

圖 5-9　　　　　　　　　　圖 5-10

視正前方（圖 5-9）。此時，意想氣慢慢落於左腳。

　　動作 2

　　右腳趾離地，右腳慢慢提起，離地高度不大於 10 公分，向右前側伸出，右腳跟微微點地；左、右臂同時舒展，兩臂內旋，手心向下，慢慢提起，兩手蓋出，兩臂距離與肩同寬，然後手心向內旋，左掌輔於右肘旁，腕背伸直，有垂肘之意，微成弧形；眼視正前方（圖 5-10）。此時，意想氣由兩臂上提而上升，以氣導動兩手相合掌。

3. 白鶴亮翅

　　動作 1

　　接提手上勢。隨著腰胯向左轉 90°，帶動右腳尖向左轉 90°，然後右腳前掌、趾著地，左腳趾、腳掌離地，左腳尖向左擺 45°；兩手慢慢落下，右掌落於右胯前，左掌

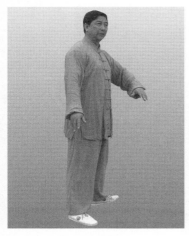 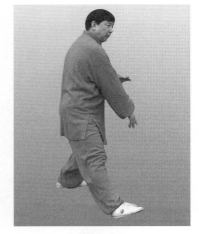

圖 5–11　　　　　　　　　圖 5–12

落於左胯前，掌心均向內；眼神隨之左旋視左前方（圖 5–
11）。此時，意想氣隨動作而左旋，當右腳掌、趾離地，
氣有從右腳上提之意到丹田。

　　動作 2

　　左腳掌、趾著地踏實，重心落於左腳，右腳跟、腳
掌、腳趾依次離地提起，並向右前方上一步，腳跟落地；
右手下垂護襠，左手輕扶於右肘間。眼視右腳踏地的前方
（圖 5–12）。此時意想氣沉於左腳。

　　動作 3

　　右腳掌、趾逐漸落地，慢慢踏實，慢慢弓出成右弓
步，重心落於右腳，左腳跟漸漸離地，左腳虛；右肩、右
肘慢慢靠出；眼視右前方（圖 5–13）。此時，意想氣從左
腳拔起，一股氣經踝、膝、左胯、脊到右肩、右肘靠出；
另一股氣落於右腳。

圖 5-13　　　　　　　圖 5-14

動作 4

左腳提起收回在右腳斜前方，腳尖點地，右腳慢慢由屈伸直；左手向前撈，下降分開置於左胯外側 20 公分處，右手以手背向前提起，止於額頭上方，掌心向前；眼視正前方（圖 5-14）。此時，意想氣由丹田經背脊、右肩到右掌。

（二）進步搬攔捶、如封似閉、十字手、抱虎歸山、肘底捶

1. 進步搬攔捶

動作 1

接前式手揮琵琶動作（圖 5-15）。腰胯向左轉 45°，帶動左腳尖外擺 45°，然後左腳掌、趾慢慢落地，重心落於左腳，右腳跟、腳掌、腳趾相繼離地，右腳向前方伸出

圖 5–15

圖 5–16

一步，腳跟著地；兩手內旋，慢慢下落，手心向裏，左手位於左胯旁，右手護襠；眼視左前方（圖 5–16）。此時意想氣由右腳向上拔起經踝、膝、右胯、脊提到頭頂，由頭頂經背脊、左胯、膝、踝落於左腳。

動作 2

搬。右腳隨腰胯右轉，右腳尖外擺 45°，腳掌、腳趾慢慢著地；右掌變拳，隨腰胯右轉向前自左向右側手臂外轉，拳眼向右上方，左手輕扶右前臂以加強搬的分量；眼視搬出方向（圖 5–17）。此時，意想氣由左腳經踝、膝、左胯、脊、右肩、肘、腕到右拳背面。

動作 3

攔。重心慢慢移於右腳，左腳跟、腳掌、腳趾依次離地，收回，向左前方邁出一步，腳跟著地；左掌成斜立掌向前撐出攔擊對方，右拳下落於右腰旁，拳眼向右；眼視

圖 5-17

圖 5-18

正前方（圖 5–18）。此時，
意想氣一路由脊骨下行至右腳
踏實，另一路至左掌。

動作 4

捶。左腳掌、腳趾漸漸落
地，腳尖正對前方，成左弓
步，右腿伸直，重力為左 7 右
3；右拳隨腰腿之勁衝出，右
前臂同時內旋，拳眼向上，左
手內旋回收，垂肘，掌心正對
右肘窩，兩手距離與肩同寬；
眼視正前方（圖 5–19）。此

圖 5-19

時，意想氣從右腳拔起經踝、膝、右胯到腰脊，分兩路，
一路沉於左腳，另一路經右肩、肘、腕到右拳面。

圖 5-20　　　　　　　　　圖 5-21

2. 如封似閉

預備勢

進步搬攔捶之定式。

動作 1

左掌翻仰，穿過右肘下，以手心緣肘護臂向前翻出，右拳鬆開成掌，緩緩後抽，兩臂斜交成十字型，手心向裏，是為封；眼視左掌去之前方（圖 5-20）。此時，意想氣達左掌，氣附於右肘。

動作 2

兩手心向懷內合，慢慢分開，兩臂內旋，手心向外成立掌，兩手距離與肩同寬；左腿由屈變直，右腿由直變屈，即向後坐，由左弓步到自然步再到左半馬步；同時含胸，鬆腰胯，眼視正前方，有回收之神（圖 5-21）。此

圖 5-22

圖 5-23

時，意想氣由左腳拔起，經踝、膝、左胯、脊到頭頂，再
經脊、右胯、膝、踝落於右腿。

動作 3

鬆肩、垂臀，兩腿由左半馬步到自然步再變成左弓
步；此時，兩掌好像向前推出一樣，此動謂之閉，如閉其
戶；眼視正前方遠處（圖 5-22）。此時，意想，氣由右腳
拔起，經踝、膝、右胯、脊、頭頂分兩路，一路始於兩
掌，二路沉於左腳。

動作 4

兩掌由立掌慢慢下落成俯掌；身體微微後坐，左腿伸
直成自然步；眼視下按之掌（圖 5-23）。此時，意想氣由
脊發，止於兩掌下按處。

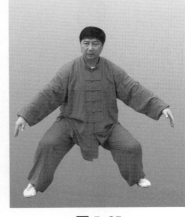

圖 5-24 圖 5-25

太極導氣輕鬆沉功

3. 十字手

預備勢

如封似閉之定式。

動作 1

左膝有上提之意，左腳趾、腳掌離地，腳尖向內扣
90°，然後左腳掌、腳趾依次落地，右腳趾、腳掌離地，腳
尖外擺 45°後腳掌、腳趾著地；兩手向上拔起，隨腰、胯
右轉 90°，手心向前，手臂較直，兩手在頭部正上方；眼
視正前方（圖 5-24）。此時，意想氣從左腳拔起，經踝、
膝、左胯、脊到頭頂，到兩掌。

動作 2

兩腿慢慢下蹲彎曲，大腿成水平狀，重心稍偏重右
腳；兩掌向兩邊分開，手臂內旋，手心均向下再相對，兩

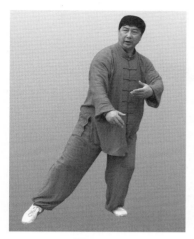

圖 5-26

圖 5-27

掌分別在左、右胯旁（圖5-25）。此時，意想頭頂之氣經
脊、命門、會陰，分兩路落到左、右腳底；兩手之氣隨手
之降落而下沉。

動作 3

兩腿由屈逐漸上升，重心偏重於左腳，右腳跟、腳掌
離地；兩手合攏捧起來。（圖5-26）

動作 4

右腳尖離地，腳趾落於左腳旁，兩腳站立與肩同寬，
慢慢使腳掌、腳跟落地，腳尖正對前方；兩手向上、向內
旋，合攏成斜十字，掌心向內；眼視正前方（圖5-27）。
此時，意想氣到達十字交叉手，氣到背部。

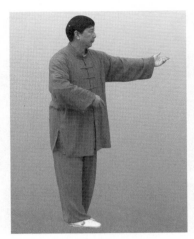

圖 5-28

太極導氣鬆沉功

4. 抱虎歸山

預備勢

十字手之末。

動作 1

重心落於右腳，左腳趾、腳掌離地，腳尖內扣90°，然後腳趾、腳掌落地，重量復又沉於左腳，身體向右轉90°，帶動兩手右轉並下沉，左手向左前方伸直，手臂外旋，手心向上，右手掤起，手心向右胸；眼視左手所指方向（圖5-28）。此時，意想氣沉於右腳，復又提起，經踝、膝、右胯、脊到頭頂，再下沉經脊、左胯、膝、踝沉於左腳。

圖 5-29

圖 5-30

動作 2

　　身體繼續右轉 45°，右腳離地，向右斜方向伸出，腳跟輕觸地，左腳掌、趾落地；左手以肘為軸前臂抬起回收，手掌虎口置於耳旁，右掌下落至腹前，四小指微屈有採之意；眼視右斜方（圖 5-29）。此時，意想氣帶動腰胯右轉，氣到兩手掌。

動作 3

　　右腿由直變弓，左腿由屈變直，右臀前送，即由左虛步到自然步再到右弓步；右手慢慢採落到右膝右方，左手垂肘，隨腰轉以立掌向右橫捯，掌心向右，至右胸前；眼視弓出方向（圖 5-30）。此時，意想一路氣到達右腳，另一路氣由腰脊發分兩股，一股達於右掌助採勁，另一股達於左掌助捯勁。

拳　架　篇

圖 5-31

5. 肘底捶

預備勢

抱虎歸山定式。

動作 1

身體後坐成自然步，右腳在腰、胯左轉帶動下，以腳跟為軸向左旋轉 90°後踏實，左腳以腳跟為軸向左旋轉 90°又踏實，重心漸移至左腳，右腳跟、腳掌離地；左手橫掤，手心正對胸口，隨身體左轉，右手在右胯旁隨身體轉動；眼視隨身體左轉，比手的動作稍超前（圖 5-31）。此時意想氣從右腳起，經踝、膝、右胯、脊到頭頂百會穴，再由頭頂百會穴，經脊、左胯、膝、踝到左腳底湧泉穴。

動作 2

右腳趾離地向西南方向踏一小步，腳跟著地，再以腳

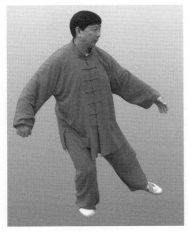

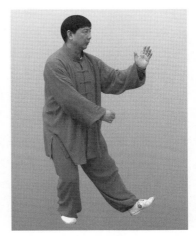

圖 5-32　　　　　　　　　圖 5-33

跟為軸，在腰、胯向左轉帶動下腳尖左擺 90°，對著東南方踏實；左手隨身體轉動以肘為軸下落到左胯旁，右手由掌變拳，拳眼向前，仍置於右胯旁；眼隨身體轉動視正東方（圖 5-32）。此時，意想氣由左腳起，經踝、膝、左胯、脊到頭頂百會穴。

動作 3

重心慢慢落於右腳，左腳向上提起，接著腳跟落地成左虛步；左手以肘為軸，由俯掌成立掌，手心向內、向上竄起，指尖與鼻尖同高時手臂外旋，手心向右，同時，右手拳已經向前衝出，落於左肘底部，拳眼向上；眼視正東方（圖 5-33）。此時，意想氣分兩路，一路由頭頂百會穴經脊、右胯、膝、踝到右腳底湧泉穴，另一路由頭頂百會穴分兩股，一股到達左手指尖，另一股到達右手拳面。

圖 5-34　　　　　　　　　　　圖 5-35

(三)斜飛勢、下勢、左金雞獨立、右分腳

1. 斜飛勢

預備勢為左倒攆猴之定式。（圖 5-34）

動作 1

以左腳尖為軸，腳跟隨腰胯轉向外扣 90°，後腳掌、腳跟著地，重心落於左腳，右腳離地，右腳向西南方向再伸出半步，腳後跟著地；左、右手隨轉到身體左側，左手在左胸前，右手在右胯旁，左手手心向下，右手手心向上，似抱球狀；眼視右前方（圖 5-35）。此時，意想氣從右腳湧泉起，經踝、膝、右胯、脊到達頭頂百會穴，再下行經脊、左胯、膝、踝到達左腳湧泉穴。

圖 5-36

圖 5-37

動作 2

　　右腳由直變屈，由自然步再到右弓步；右手逐漸伸直，向右斜上方砍出，手心斜向上，高與鼻尖平，左手慢慢下沉落於左胯旁，手心向下，手指東南方；眼視右手掌前方（圖5-36）。此時，意想氣由左腳拔起，經踝、膝、左胯、脊到達頭頂，一路到達右腳，另一路到達右手掌。

2. 下　勢

　　預備勢為左雲手定式，身體向正南方向。（圖5-37）
動作 1

　　右腳掌離地，向右斜方跨半步，腳趾、腳掌、腳跟著地，踏實，腳尖指向東南方向，左腳掌、腳趾稍離地，腳尖向外擺 90°，腳掌、趾著地，左腿伸直，此時，身體成仆步。左臂旋轉，手心向外，左手垂肘由弧線回抽，後又

圖 5-38　　　　　　　　圖 5-39

沿下弧線下沉，指尖斜向下，護於襠前，右手慢慢向右抬
起伸直，手心向下，手臂成水平，手成勾手向下成 45°；眼
視右前斜下方（圖 5-38）。此時，意想氣由左腳經踝、
膝、左胯、脊到頭頂，一路經脊、右胯、膝、踝到右腳，
另一路到達左手掌。

動作 2

身體重心前移，左腳由直變屈，右腳慢慢伸直成左弓
步；左手沿上弧線上升，左手臂成水平，右手成掌，繼續
向右抬起；眼視左前方（圖 5-39）。此時，意想氣由右腳
起，經踝、膝、右胯、脊到頭頂，再經脊、左胯、膝、踝
到達左腳。

3. 左金雞獨立

預備勢為下勢之定式。

圖 5-40

動作 1

左腳稍有上提之意，腳趾、腳掌離地，腳尖外擺 45°，腳掌、腳趾著地，重心仍在左腳，右腳跟、腳掌離地；左手以肘為軸回抽，手臂內旋成掤手，手心向下，右臂外旋下落，右掌落於襠前，手心向內；眼視正南方（圖 5-40）。此時，意想氣從脊椎發出，經左肩、肘、腕到達左掤手。

動作 2

右腳趾離地，收腳上提成左獨立步；右手從左掤手內插穿出，手指向上，手心向左，指尖與鼻尖同高，肘下垂，左掤手下墜，左掌置於左胯左側，手指向前，手心向下；眼視正前方（圖 5-41、圖 5-41 附圖）。此時，意想氣一路達左腳，另一路到右手掌。

圖 5-41

圖 5-41 附圖

4. 右分腳

預備勢為右金雞獨立之定式。

動作 1

左腳著地，左腿屈膝半蹲，重心移落於左腳，右腳離地提起；右手慢慢上舉，待兩手同高時，左、右兩手外分後合，兩手交叉，腕部相靠，手心向內，右手在外、左手在裏成十字形，兩臂屈肘抱圓；眼視正前方（圖 5-42）。此時，意想氣從右腳經踝、膝、右胯、脊到頭頂分兩路，一路落於左腳，另

圖 5-42

圖 5-43　　　　　　　　　　圖 5-44

一路形於交叉手的兩手臂。

動作 2

左腿伸直站立，右腳向右前方慢慢分出，腳背繃平，腳尖朝前，高度齊腰；兩臂外旋，由胸前向兩側左、右撐開，高不過肩，手心朝外；眼視右手前方（圖 5-43）。此時，意想氣達右腳腳尖、右手掌。

（四）進步栽捶、翻身撇身捶、右玉女穿梭

1. 進步栽捶

動作 1

接前勢右摟膝拗步（圖 5-44）。右膝有上提之意，右腳趾、腳掌離地，右腳尖隨腰、胯向右外擺 45°，踏實，重心全落於右腳，左腳跟、腳掌離地；右手隨腰轉手背向

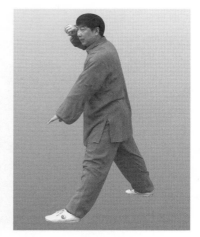

<div align="center">

圖 5-45　　　　　　　　　圖 5-46

</div>

後抬起，與肩同高，前臂內旋，手心向上，慢慢握成拳，
左手內旋至胸前，手心向內，眼視右斜方又回到正前方
（圖 5-45）。此時，意想氣全部落到右腳底。

　　動作 2

　　左腳趾離地，向右腳旁回收，復又向前伸出一步，先
腳跟著地，全腳著地成自然步；右手以肘為軸，前臂回
抽，右拳至右耳旁，左手慢慢下落，左掌至腹前；眼視正
前方（圖 5-46）。此時，意想氣由脊發到達右拳。

　　動作 3

　　重心前移，左腳由直變曲成弓，右腳由曲變直，右臀
前送，由自然步成左弓步；左手由腹前向左摟膝至左膝
側，右拳由耳邊慢慢下落栽下，手臂伸直向下，拳背向
前；眼視前下方（圖 5-47）。此時，意想氣一路由右拳向
下至對方身上，另一路氣沉於左腳底。

圖 5-47 圖 5-48

2. 轉身撇身捶

預備式為進步栽捶之定式。

動作 1

重心後移至右腳，左腳趾、腳掌離地，腳尖向內扣
180°，然後腳掌、趾落地，重心移至左腳，右腳提起，腳
趾落於左腳旁；左手上提，左掌位於右臂上方，右拳變掌
隨身體轉動；眼隨身體轉動，視右前方（圖 5-48）。此時
意想氣慢慢落於左腳。

動作 2

左手抹右肩而下至右腹前，右掌變拳，從左臂內側抽
起，以肘尖向右前方撥出；右腳向右前方上步，腳跟落
地；眼視右前方（圖 5-49）。此時，意想氣由脊發至於右
肘尖。

拳

架

篇

圖 5-49

圖 5-50

動作 3

左手繼續下沉至於右胯旁，以右肘為軸，右拳撇出；右腳掌、趾落地，重心慢慢前移，兩腳伸直成自然步；眼視右前方（圖 5-50）。此時意想氣從左腳拔起到右拳背。

動作 4

重心前移成右弓步；右拳掛回，左掌上提成立掌推出；眼視右前方（圖 5-51）。此時，意想氣一路沉於右腳，另一路由腰脊經左肩、肘、腕到達左掌發出。

圖 5-51

圖 5-52

圖 5-53

3. 右玉女穿梭

預備勢

轉身撇身捶動作之定式。

動作 1

　　右膝有上提之意，腳趾、腳掌離地，腳尖內扣 45°踏實，重心置於右腿，左腳回收，腳尖點於右腳邊；右拳變掌，兩掌慢慢下落至右胯兩側；眼視左前方（圖 5-52）。此時，意想氣下落於右腳。

動作 2

　　左腳向左前方伸出一步，腳跟著地，慢慢腳掌、趾著地成自然步；左手隨左腳上步慢慢向前掤出，手心向內，對準胸窩，右手後繞，伸直後旋臂手心向上時屈前臂，虎口置於右耳旁；眼視左前方（圖 5-53）。此時意想氣慢慢

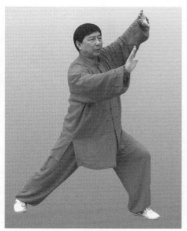

圖 5-54　　　　　　　　　圖 5-55

從右腳上升經踝、膝、右胯、脊至頭頂。

　　動作 3

　　左腳由直弓出，右腳由曲伸直，成左弓步；左手內旋，向上置於頭頂，手心向前，右手垂肘推出成立掌；眼視正前方（圖 5-54）。此時，意想氣一路從頭頂沉於左腳，另一路由脊腰發，經右肩、肘、腕到右手掌。

（五）右打虎勢、右野馬分鬃、上步七星

1. 右打虎勢

預 備 勢

接左式玉女穿梭。身體對東南方向。（圖 5-55）

動 作 1

身體繼續向右腳移，左腳跟、腳掌相繼離地，左腳上

<div align="center">圖 5-56　　　　　　　　　圖 5-57</div>

半步，腳後跟著地，腳尖內扣 90°，身體後坐，左腳掌、趾著地，重心落於左腳，右腳離地回收，向左腳靠近，腳尖點於左腳內側；右手向下落於腹前，手心向上，左手橫擺，向左邊伸直，手心向上；眼視左前方（圖 5-56）。此時意想氣落於左腳。

動 作 2

右腳向西北方向跨出一步，由自然步到右弓步；右手有接過（老虎）之意，右臂向右伸出，後變拳舉過頭，拳眼向東南，左手握拳，向右斜方下按（老虎），拳背向上至胸前（圖 5-57）。此過程意想氣沉於右腳。

動 作 3

身體左轉 45° 成右側弓步；右拳順轉止於頭頂之上，左拳下按（老虎）到位，止於腹前（圖 5-58）。此過程意想氣由脊發，達右、左手。

圖 5-58　　　　　　　　　　圖 5-59

2. 右野馬分鬃

預備勢

右打虎勢之定式。

動作 1

左腳趾、腳掌離地，腳尖隨肩、胯左轉外擺 135°，腳掌、趾相繼著地，慢慢重心落於左腳，右腳跟、腳掌、腳趾相繼離地，右腳上步，腳尖點於左腳側面；左手由拳變掌，左手臂向左擺掤起，手臂略低於肩，手心向下，右拳變掌，鬆沉下落，內旋，手在左胯前，手心向上，左、右手似抱球狀；眼視正東方（圖 5-59）。此時，意想氣落於左腳底湧泉。

動作 2

左腳踏實，右腳趾離地上步落於前方，腳後跟著地，

圖 5-60　　　　　　　　圖 5-61

腳尖指正南方，慢慢腳掌、趾著地成自然步，再落胯、垂臂成右弓步；右掌前伸掤出，比肩略低，手心正對胸窩，左手慢慢下按，手掌止於左胯旁，手心斜向下，手指正東方（圖 5-60）。此時，意想氣分兩路，一路落於右腳底湧泉穴，另一路由脊發形於右手。

3. 上步七星

預 備 勢
左野馬分鬃之定式。（圖 5-61）

動 作 1
左膝有上提之意，左腳趾、腳掌離地，腳尖隨肩、胯向左外擺 45°，隨後腳掌、趾依次著地，身體重心移向左腳，右腳跟、腳掌相繼離地；左手向左方掤出，掌變拳，位於腹部左側，右掌變拳，位於右胯旁；眼視正前方（圖

圖 5-62	圖 5-63

5-62）。此時，意想氣沉於左腳。

動作 2

右腳向前邁出，腳前掌著地成右虛步；左拳隨勢屈回掛，止於胸前，拳心對準右胸，右拳經右側向前伸出，拳眼向上，拳心朝左止於左拳下，兩手腕交叉；眼視正前方（圖 5-63）。此時，意想氣由脊發，到達兩拳的背面。

（六）退步跨虎、轉身擺蓮、彎弓射虎

1. 退步跨虎

預 備 勢

上步七星之定式。

動作 1

右腳掌離地，後退一步，腳趾先著地，以後腳掌、腳

圖 5-64　　　　　　　　　　　圖 5-65

跟相繼著地成自然步；左、右拳鬆開變掌，落於兩胯前，
手心均向內；眼視前方（圖 5-64）。此時，意想氣由左腳
底向上經踝、膝、左胯、脊到達頭頂百會穴。

動 作 2

身體後坐，重心落於右腳，左腳離地退後半步，腳趾
著地成左虛步，身勢微含蓄；同時，右前臂稍內旋，隨退
步之勢向右側上方撐開，手心朝外；左前臂稍內旋，向左
撐開，沉於左胯側，手心朝下；眼視前方（圖 5-65）。此
時，意想氣分兩路，一路由頭頂向下沉於右腳；另一路氣
由脊發，直達兩手掌。

2. 轉身擺蓮

預 備 勢

退步跨虎之定式。

拳 架 篇

圖 5-66　　　　　　　　圖 5-67

動作 1

　　先向左稍側身含胸，右手隨向左移，然後右腳趾、腳掌離地，以腳後跟為軸碾地，身體隨之向右後轉體 225°，右腳掌、趾再著地，左腳隨轉並向東北方向邁出，腳跟著地，接著腳掌、趾著地，身體向左弓出成左弓步；兩臂隨身體向右後擺動，至左腳落步時，左手伸出，高與肩平，手指向右側，右手下擺，沉於身體右側，手心向下，高與胯平（圖 5-66）。此時，意想氣帶動身體向右旋轉，然後氣落於左腳。

動作 2

　　左腳趾、腳掌微上提，左腳內扣 90°後，腳掌、趾相繼著地，重心仍在左腳，左腳伸直站立，右腿在身前屈膝提起；同時，右手屈肘，由體前向上右弧形繞行至身體右側，高與肩平，左手隨動，屈肘移至右胸前，兩手心斜向左；眼

圖 5-68　　　　　　　　　圖 5-69

視左斜方（圖 5-67），此時，意想氣蓄於右腳和兩手掌。

動 作 3

右腳提起，以腳掌外緣由左經體前向右前上弧形擺踢，高不過耳；同時，左掌在前，右掌在後，自右向左依次迎拍右腳面，連擊二響；眼視拍腳處（圖 5-68）。此時，意想氣由脊發，迎拍時，氣達右腳腳面和兩手掌。

3. 彎弓射虎

預 備 勢

轉身擺蓮之定式。

動 作 1

右腳向西北方落步成自然步；兩手自然下落至腹前，掌心向內。眼視西南方向（圖 5-69）。此時，意想氣到頭頂百會穴。

拳　架　篇

圖 5–70

動 作 2

　　右腿屈膝半蹲，左腿伸直成右弓步；同時，右、左手
變拳上提，右拳向上屈肘提掛於右腮部，拳心朝外，拳眼
朝下，左拳上提於胸部再向左前，西南方伸出，拳眼朝
上，拳心朝右，高度平肩；眼神意注左拳前方（圖 5–
70）。此時，意想氣一路到達右腳底，另一路到達左拳、
右手肘部。

　　注意：其他拳架可用類似導氣鬆沉方法進行練習。

太極導氣鬆沉功

一、揉手理論

（一）以靜制動

清初大學問家黃宗羲說：「有所謂內家者，以靜制動，犯者應手立仆。」這才是真正講的太極拳技擊。應該說太極拳提出「以靜制動」是在內家拳中尋找的答案。

外家拳主張「主搏於人」，就是先動手或者主動進攻。這種打法，擊人不備，以力降人，可以說是以動擊靜，要求快速出擊，使人來不及反應，或力量大而無法招架。太極拳則相反，頭腦冷靜，利於戰術發揮；根基穩定，不使敵有可乘之機；察敵攻擊動作清楚，「人不知我，我獨知人」，信手而應，犯者立仆。

動靜是太極陰陽學說的對立兩面，動、靜可以相互轉化，「靜為勢之本，動為勢之末。捨本擊末」是不可逆行的。以閃通背為例，「蓄勢如開弓」是靜，是一種勢能（圖6-1）；「發勁如放箭」是動，它的結果是把勢能釋放（圖6-2），這個過程是不可逆行的。

圖 6-1

圖 6-2

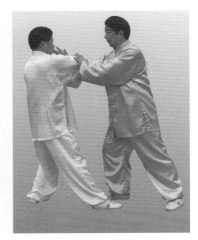

圖 6-3

（二）四兩撥千斤

「四兩撥千斤」在明代已在民間盛傳，四兩撥千斤是以小力勝大力，這是沒有疑問的，但能不能做到以小力勝大力則是推手技擊的關鍵。《打手歌》曰「牽動四兩撥千斤」，其「牽動」一詞準確地描述太極功夫的深奧。

所謂「大力」指太極推手中自恃力大以力降人，其表現為頂牛、大力衝擊、生拉硬拽、搬摔、搶摔。「頂牛」指推手中兩人都用大力相互頂抗，其狀如兩頭牛用角相頂，稱為「頂牛」。喜歡頂牛的人，多恃力大，有把握用大力把對手頂出圈外。「牽動四兩撥千斤」在內功功夫不深時採取「搶位」的招法，或推手雙方水準相當，使不出漂亮技術，於是用此「頂牛」之下策。

對付頂牛，要把對方打偏，破壞我被對方頂成的雙

圖 6–4 圖 6–5

重，頂牛形勢自然瓦解（圖6–3）。

　　對於太極高手，在雙方接觸的瞬間，高手的勁道由接觸點滲進對方的身體，甚至更遠，搶佔對方地盤，逼使對方失重，在對方失重的情況下，達到「牽動」的目的（圖6–4）。這裏要注意當對方失重時，你與對方的接觸點要脫離，對方才會自然倒下（圖6–5），不然你會給對方當拐棍。

（三）捨己從人

　　「捨己」的內容：一要捨氣力；二要捨面子；三要捨主觀主義。太極拳在技擊應用上，捨己從人是一條主要原則，也是學習太極拳的人所長期追求的目標。能捨己，才能從人，捨是因，從是果。能捨己才能引進落空；能捨己才不犯主觀主義，不盲目進攻；能捨己才能避實擊虛。倘真能捨己從人，定是一位太極拳的高手。推手是捨己從人

圖 6-6

的重要手段，捨己從人又是學習推手必要的方法，兩者是
互為因果、互相促進的。

　　修練此功夫有以下幾難：一是周身鬆柔難，二是審敵
聽勁難，三是敢於捨己難。周身放鬆看似容易實則難，要
過這道難關，身上不要掛力，方可「捨己從人」。

　　太極功夫是練出來的，只有放鬆各大關節和 54 個手腳
小關節，同時裹襠、溜臀、收腹、圓背、展胸、弛項和 10
個部位放鬆，周身才可能放鬆，才是真鬆。

　　審敵聽勁也是難點，一般不具備聽勁能力的人，不明
對方來路，不敢貿然引進，就是引進也無法使對方落空，
最終仍是輸手。審敵聽勁功夫要經過長期訓練，在手上鬆
空的基礎上，兩人互相練習推手，在觸覺上會有突破。練
太極拳的人有一定功力，當對方來手，輕輕一扶對方，請
他「進來」，就化險為夷（圖 6-6）。但很多人不敢捨己，

往往主動進攻，去往對方身上用力，與捨己從人背道而馳，往往以失敗告終。

太極拳技藝是學而習之，苦練而得，也是悟而知之，歸根到底是在學而習之基礎上悟而得之的。

（四）以柔克剛

「以柔克剛」是老子哲學思想的體觀。柔的本質是弱，以柔克剛必須順勢借力，所以離對手必須近。剛屬陽而柔屬陰，剛在明處，柔在暗處。推手中剛的招法常主動，先發制人，招法暴露；柔的招法常被動，後發制人，招法隱蔽。所以柔的招法經常是等待時機，隱蔽攻擊目標，出其不意取勝。

太極拳講「以柔克剛」，這種以柔克剛的柔並非軟弱無力，而是經過長期訓練，在化解對方拙力、消去看得見的剛猛之勁的基礎上產生的陰柔之勁。這種柔勁壯如水流，或膨漲，或傾瀉，或如涓涓細流，或鼓蕩湍急，到了高級階段，這種內勁至柔至順，無形無象，空靈虛幻，周身內外全憑真意運行。

注意太極拳不是沒有剛或不要剛，實際上太極拳非常講究「積柔成剛」，太極拳同樣是柔中有剛，剛中有柔，剛柔相濟，剛柔同體。

（五）以慢制快

王宗岳的《太極拳論》明確指出，「壯欺弱、慢讓快」皆是旁門，其所主張的正途當然是無力勝有力，以慢制快，後發先至。技術的常規是快勝慢，而太極拳「以慢

制快」是反常規嗎？這裏不說以慢勝快，而是強調以慢「制」快，即慢抑制快和制止快。

　　當然太極拳盤拳走架時的慢是均勻的，目的是動中求靜，培養形、神、意、氣的結合，求陰柔之功，求虛靈之勁。所以，慢練是為了用時的快。太極拳其實還是快中有慢，慢中有快，快慢相間。太極拳的慢是拉長對方的動作。太極拳的慢必須寓觀察之意，練時慢而不覺其慢，用時快而不覺其快，與人交手從容不迫。太極拳論曰：「彼不動，己不動。彼微動，己先動。」由於處處時時占敵之先，產生了另一效果，即敵人的攻擊速度大減，為我所控制。這是太極拳以慢制快的理論根據。

　　太極拳之快慢，其原理是「粘連黏隨」，講求不丟不頂。粘，指接敵之手有如膏藥貼在對方身上，不似外家拳之格、碰、撞、砸，把對方來之拳或腳迎擊回去（圖6-7）；

圖6-7　　　　　　　　　　　圖6-8

圖 6-9

圖 6-10

連，必須要有連續進攻的意識，如對方一拳擊空，必然迅速撤回，這是最好的回擊時機，必須抓住（圖 6-8）；黏，是封住對方，不使其有進攻的機會（圖 6-9）；隨，我逼對方，他必撤步或身向後卸勁，或以腰為軸轉動化勁，千方百計地擺脫，這是發對方的最好時機，隨即發。粘連黏隨使對方欲變而不得其變，欲攻而不得其逞，欲逃而不得其脫（圖 6-10）。

（六）聽勁、餵勁

聽勁是太極拳推手以柔克剛和「四兩撥千斤」的關鍵，是最好的學練內功——鬆功的手段。聽勁的方法，猶如中醫的「望、聞、問、切」。望——視聽法；聞——耳聽法；問——反應法；切——觸聽法。

一般先學觸聽法，它是手的末梢神經對接觸人體的感

圖 6-11　　　　　　　　圖 6-12

覺，在雙方人體所接觸部位的接觸點，故稱觸聽勁。修練
太極拳到中乘功夫即懂勁階段，也就達到觸聽勁的境界。
悟性好的人，練拳不久也具備觸聽勁功夫。有了觸聽勁功
夫，對於深研太極拳、提高技藝是走上了一條大道。

　　要練中乘太極功夫，經常要練推手，相互習練觸覺功
夫，在雙方推手中提高掤、捋、擠、按、採（圖 6-11）、
挒（圖 6-12）、肘（圖 6-13）、靠（圖 6-14）八法與左
顧、右盼、前進、後退、中定五步即十三勢的功夫。從練
習中退去身上本力，提高觸覺神經的敏銳性，從而向深層
高境界修練。在推手中，一個完整的攻防技術是聽、化、
發相結合，沒有孤立的聽勁方法。聽勁是化勁與發勁的前
提，聽勁不好，不能及時化解，也不能適時反擊。

　　餵勁是老師培養學生練習內功具備柔化聽勁能力的最
重要的拳法。「餵勁」的餵字作餵食給對方，老師常給學

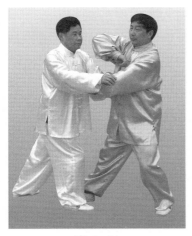

圖6-13 　　　　　　　　　圖6-14

生餵勁，上推手技擊課。

　　老師一般給具有中乘功夫的學生餵勁，讓學生體驗老師勁力的大小、方向，掌握如何走化，體驗得明明白白。學生的勁力打到老師身上，聽聽老師是如何給來力找出路的，是分化，是引化，是柔化，是截化，更厲害的是沉化，將來力疏於腳下，你不趴下也得跪地。聽勁是老師引路，餵勁是老師的功德，兩者相輔相成。

（七）化勁、發勁

　　化勁是在推手過程中將對方攻擊力化掉，而不使其力作用在我身上或減弱其攻擊力、使之對我不能造成威脅的一種方法。化勁有粘勁與走勁。不丟不頂，隨感隨化，前進、後退、左顧、右盼、相濟不離。化全在於我順人背。所以化勁在揉手中佔有重要地位。

化勁全在於腰、腿，這是因為「腰脊為第一主宰」，一切動作靠腰啟承轉合，所以化勁關鍵在腰，而不單是用手或肩。但往復須有折疊，進退須有轉換，使人不知自己的勁路，直至對方勢背為止，這才是真化。

太極揉手化勁的目的是我順人背，使我由不得勢的勁轉化為得勢的勁，而對方是不得勢的勁。化還必須寓攻擊之意，也就是說「化」不可化盡，化盡則自己的粘勁易斷而勢去遠也。當對方來勁時，我一鬆馬上回返，將勁返回到對方身上。

太極拳之發勁，講究內在的整體勁。太極揉手所發整體勁，不像少林等外家拳發力剛猛，勁力快長，而是講究以弱勝強，以小力勝大力，充分發揮自己力量的效率，即是減少自身消耗、提高打擊的效果。

發勁的源頭是腳，「力發於足」，即蹬地產生的反作用力，這個力由腿而腰、而脊、而肩，形於手指，作用於對方。這種傳遞是要消耗能量的。關鍵是身體要鬆，只有放鬆肌腱，鬆開關節，才能使力的傳遞效率提高。

揉手時發勁的部位，一般來說，著力點離重心越近，接勁者所承受的重量越大，因此，以胸、肋、背、腹等部位較為恰當，而兩腋窩是發勁最有利的部位。

此外，發勁還需要掌握機勢、方向、時間。機勢，就是自己的勢順而對方的勢背（圖6-14）。方向必須以對方的背向而發（圖6-15）。時間必須恰到好處，就是對方的舊勁已完、新勁沒生的時候，即發呆或後退的時候（圖6-16）。

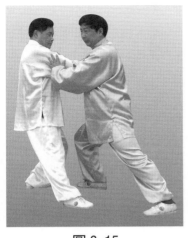

圖 6-15

圖 6-16

二、揉手套路

（一）單揉手套路

單揉手的定步揉手有平圓（緯線）揉手、立圓（經線）揉手、折疊（波浪式）揉手、四象揉手、四正揉手、纏絲揉手、太極圖揉手。

單揉手的活步揉手有平圓進一退一揉手、立圓進一退一揉手、折疊進二退二揉手、四象跟半步退半步揉手、繞步揉手、太極圖揉手。因一般的揉手很多書上已有介紹，這裏只介紹幾種較特殊的揉手，如四象揉手、纏絲揉手、定步太極圖揉手，繞步揉手，九宮步太極圖揉手。

圖 6-17　　　　　　　　　圖 6-18

1. 四象揉手

可以分解成四個小動作，即蹬、掤、引、坐。

蹬：

甲以右半馬步而立，左手下垂、右手屈肘，掌心向外搭在乙掤手之腕上。起動時，左腿由曲變直、前送成自然步，右手雖然不動，但隨身體前移將乙掤手推回去。乙由右弓步變自然步。（圖 6-17）

掤：

甲由自然步弓出成右弓步，右手內旋，由立掌變橫掌掤出。此時乙後坐成右半馬步，手由橫掌外旋成立掌，垂肘後坐。（圖 6-18）

引：

甲由右弓步後坐成自然步，右手由橫掌向外滾動向後

圖 6-19

圖 6-20

引乙，以化解乙蹬推之手。乙由右半馬步到自然步。（圖 6-19）

坐：

甲由自然步後坐成右半馬步，右手墜肘，橫掌變成立掌，附於乙掤手之手腕，化解對方攻勢。乙由自然步到右弓步。（圖 6-20）

以後繼續做蹬、掤、引、坐動作。

注意：以上是右式四象揉手，左式四象揉手與右式類同，只是左手搭手，甲以左半馬步起。

2. 纏絲揉手

甲乙雙方自然步站立，搭右手成右式（圖 6-21）。甲乙雙方均以腰帶動手臂做圓圈形運動，甲乙雙方均以手臂旋轉做纏絲運動。第一個大圈，甲已纏到乙之肘部（圖 6-

圖 6-21

圖 6-22

圖 6-23

圖 6-24

22）；第二個大圈，甲手背纏到乙之上臂（圖6-23）；第
三個大圈，甲之手臂纏到乙之腋下（圖6-24），完成控制

乙手臂之運動。以下乙手臂纏住甲手腕纏絲，第一、二、三圈分別到達甲肘、上臂、腋下。如此循環往復推手。

注意：以上為右式纏絲揉手，如做左式纏絲揉手，甲乙雙方左式自然步站立搭左手，纏絲的方法與右式類同。

3. 定步太極圖揉手

甲乙雙方自然步站立、搭右手成右式。甲推乙按太極圖S線1方向推出成右弓步（圖6-25）；乙粘住對方，按S線1方向掤回後坐成右半馬步（圖6-26）。甲再按圓弧1線掤回後坐，由右弓步變自然步再成右半馬步；乙由圓弧1線推出，由半馬步變自然步，再到右弓步（圖6-27）。以下甲按2線走、乙按2線退，方法與1線走相同。

注意：

① 以上是定步右式太極圖揉手，如定步左式太極圖揉

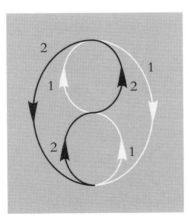

圖 6-25

圖 6-26

圖 6-27

圖 6-28

手，甲乙雙方搭左手成左式，揉手方法與右式類同。

　　② 交換手定步太極圖揉手：甲乙雙方按右式右手揉一個魚形，換左手再按2線揉一個魚形。這樣左右手不斷交換。

4. 繞步揉手

　　甲、乙雙方平行步站立，搭右手，右手略過頭頂（圖6-28）。第一小動，甲主動，右手搭乙右手，向內繞一個半圈至乙右側，同時甲提右腳在乙右邊上步，乙提右腳在甲右邊上步（圖6-29）。第二小動，甲繼續繞手至頭頂，同時，以右腳跟為軸，身體向右轉180°，腳尖轉180°，腳掌、趾著地，左腳隨轉提起，放到右腳旁成平行步。乙以右腳跟為軸，身體右轉180°，腳尖轉180°，腳掌、趾著地，左腳隨轉提起，放到右腳旁成平行步（圖6-30）。以

圖 6-29

圖 6-30

上完成繞步一圈，以下是重複往返動作。

注意：

① 這裏介紹的是右式。左式為搭左手，方法與右式類同。

② 繞步揉手之交換手，甲、乙雙方右式搭手，甲、乙各上右腳，右手繞半圈，即退右腳成右弓步，然後搭左手（圖 6-31），做一次左手（左式）繞步揉手，完成後再交換搭右手，以後重複前面的動作。

圖 6-31

揉

手

篇

圖 6-32 　　　　　　　　圖 6-33

5. 九宮步太極圖揉手

　　預備勢為甲、乙雙方平行步站立，搭右手（圖 6-32）。走 S1 線時，甲右腳向左前方跨一步，以右手推出（圖 6-33），左腳隨之上一步，向左前方邁出（圖 6-34）（以上右腳走 1 線，左腳走 2 線）。甲右手按圓弧掤回時，右腳向右橫跨一大步（走 3 線）（圖 6-35），左腳再由 4 線退回一步。這樣就完成一個循環。

　　注意：

　　① 以上介紹的是甲的腳、手動作，而乙的腳、手動作應為：甲按 1 線攻，乙按 1 線退，甲按 2 線攻，乙按 2 線退。甲按 3、4 線退，乙按 3、4 線攻。乙退時手掤回，手心向內，乙進時推出，手心向外。

　　② 左手搭為左式，方法與右式類同。

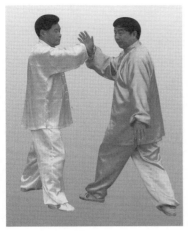
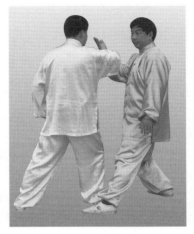

<div align="center">圖 6-34 　　　　　　　　 圖 6-35</div>

　　③ 進攻一方前進略大一點，退步略小一點，看起來，整體圖形不斷前進。（圖 6-36 的 1、2、3、4 線到 5、6、7、8 線）

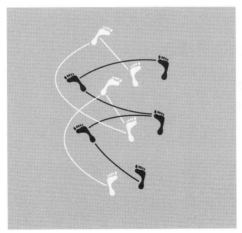

<div align="center">圖 6-36</div>

④ 交換手九宮步，只是右式一圈變左式一圈，運作方法是相同的。

⑤ 九宮太極步閃身退步時，可以是半馬步閃，也可以是虛步閃，只是虛步閃身更大一點。

（二）雙揉手套路

定步揉手包括平圓、立圓、折疊、四正、開合、游泳式、雲手等。

活步揉手包括平圓進一退一、立圓進一退一、折疊進二退二，四正進三退三，四正之字型、四正四方型、四正圈形、大将側向靠、大将穿襠靠、大将梅花靠、開合進三退三、游泳進四退四、雲手右三左三，控肘進五揉四角、拍肩進五推圈形等。由於一般的雙揉手在其他書上刊登過，故我只選幾個比較特殊的揉手，如定步四正、定步游泳式、四正四方型、大将梅花靠、雲手右三左三、控肘進五揉四角、拍肩進五之圈形揉手。

1. 定步四正揉手

預備勢

甲、乙雙方按右式搭手，右腳在前，均成自然步，右手以手臂相搭，左掌附於對方之肘部關節處。（圖6-37）

動作 1

甲按乙掤。甲翻轉右手，以掌心向前按乙右手腕，左掌按乙之右肘部，重心前移成右二弓步；乙以右臂抱圓掤住甲之雙手，左手撫住甲右肘部，含胸後坐成右二半馬步，使甲之按勁落空。（圖6-38）

圖 6-37

圖 6-38

動作 2

甲擠乙捋。甲按勁落空
後，即將右臂抱圓，左手附於
右臂內側平擠乙胸部；乙捋引
甲右臂，鬆兩臂坐身引化。甲
成右一弓步，乙成右一半馬
步。（圖 6-39）

圖 6-39

注：右二弓步，右小腿垂
直；右一弓步，右膝尖垂直落
於右腳趾上；右二半馬步，臀
部垂直落到左腳趾上；右一半
馬步，臀部垂直線落於左腳跟部。

揉 手 篇

<p align="center">圖 6-40　　　　　　　　　　圖 6-41</p>

動作 3

乙按甲掤。同動作一，只是甲、乙位置互換，而方法相同。（圖 6-40）

動作 4

乙擠甲捋。同動作二，只是甲、乙位置互換，而方法相同。（圖 6-41）

動作 5

定步四正揉手換手法。接動作二。甲擠勁落空後，右手掤勢不變，左手由立掌變橫掌掤圓，甲左手腕粘乙左掌，乙右掌附於甲左肘關節處，甲鬆開右臂，以手背順乙手臂下滑到左肘部輕撫。（圖 6-42）

動作 6

乙以左式做乙按甲掤。（圖 6-43）

圖 6–42

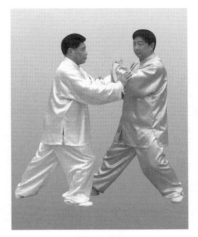

圖 6–43

圖 6–44

動作 7

乙擠甲将。（圖 6–44）

圖 6-45　　　　　　　圖 6-46

動作 6、動作 7 與動作 3、動作 4 同，只是左、右手互換。

動作 8

乙按動作 5 的方法交換手。（圖 6-45）

2. 定步游泳式揉手

預 備 勢

甲、乙雙方自然步站立，雙方距離一臂長，甲右臂伸直在前上方與水平成 45° 夾角，立掌，手心向外搭乙左手背，甲左臂垂向前下方與水平成 45° 角，手心向內，手背被乙手掌搭住。（圖 6-46）

動 作 1

甲身體左轉 45°，帶動右手前伸下按，左臂後擺，乙身體左轉 45°，左手隨甲下按而下落後擺，右手沿上弧線前

圖 6–47 　　　　　　　　　　圖 6–48

伸。（圖 6–47）

動作 2

甲身體右轉 45°，左手翻掌，掌心向前搭住乙右臂，沿上弧線到頭頂左側上方，右手翻掌，掌心向內，沿下弧線到右側前；乙身體左轉 45°，右手翻掌，手心向內，沿上弧線回畫到頭頂右側前，左手翻掌，掌心向外搭住甲右臂，沿下弧線到左胯前。（圖 6–48）

動作 3 、 動作 4

甲、乙雙方右、左手互換，身體轉動方向相反，動作方法類同。（圖 6–49、圖 6–50）

注：

①甲揉手之手法類似游泳中自由式，乙揉手的手法類似游泳中仰式。

②甲、乙雙方可互換姿勢，乙做自由式，甲做仰式。

揉

手

篇

太極導氣鬆沉功

圖 6-49

圖 6-50

3. 四正四方型揉手

　　手法與四正進三退三相同，只是甲在完成進三、左掤乙雙手時身體右轉 90°，左腳提起橫跨向 90°方向退，而乙完成退三步、雙手推甲時向右轉 90°前進，完成左式進三之末右掤甲雙手，向右轉 90°，右腳橫跨 90°退。甲右轉90°以右式進三，甲右式、乙左式均按前述做動作，這樣甲右、乙左、甲右、乙左，其運動軌跡為四正方形。軌跡按逆時針方向轉。

　　注：如為甲左、乙右、甲左、乙右，軌跡按順時針方向正方形轉。

圖 6-51 圖 6-52

4. 大将梅花靠揉手

預備勢

平行步，右式搭手，甲向正西方，乙向正東方。（圖 6-51）

動作 1

乙身體向右轉朝南用採、挒之勁，甲被牽動右腳向前上一步，準備用擠靠之勁。（圖 6-52）

動作 2

乙以雙手繼續向前採、挒甲右臂，左前掌抵住甲右上臂之勁，身體向右轉，右腳橫開一步，身勢略下蹲成馬步，乙身向正南，甲即順勢上右腳一步，落於乙左腳之左方後襠下成馬步。（圖 6-53）

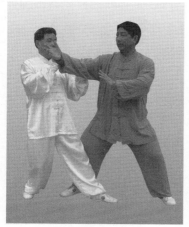

圖 6-53　　　　　　　　圖 6-54

動作 3

甲右上臂橫擺在乙胸前，左手扶右臂，用腰勁向後靠，乙雙手扶甲右上臂，含胸化解。（圖 6-54）

動作 4

甲左腳上步，身體右轉 90°，左腳上步，右腳回撤成平行步，乙左腳收回，落於右腳側成平行步，雙手又回到預備勢搭手，此時，甲向正北方，乙向正南方。

注：

①以上為右式梅花靠，如做左式，則左右手、左右腳、身型均互換。

②無論甲、乙雙方誰主動，方法一樣，動作類同。

③一般梅花靠是不容易化解的，實戰中左腳不要被對方管住靠，如被管住，趕快收左腳，以防對方管住後靠。

圖 6-55　　　　　　　　　圖 6-56

5. 雲手右三、左三揉手

預備勢

甲、乙雙方併步站立，兩腿略下蹲，雙方距離一臂長，甲右手掤於胸，與乙左掤手手背相搭，左手落於襠前，與乙右手背相搭。（圖 6-55）

動作 1

甲右臂外旋，以手心撫乙手背，在身體右轉 45°帶動下，向右沿上弧線畫出，又沿下弧線慢慢伸直，手心向下撫乙左手背。此時，甲重心移向右腳，左腳離地向左開大半步，左腳趾著地；乙身體左轉 45°重心移向左腳，右腳離地向右開大半步，右腳趾著地。（圖 6-56）

動作 2

甲身體向左轉 45°，右掌撫乙左手慢慢落下至右胯

圖 6-57

圖 6-58

側，左手內旋，掌心向上，撫乙右手背慢慢向上掤起，甲
左腳掌、腳跟落地成馬步；乙身體右轉 45°，右腳掌、腳
跟落地成馬步，兩人正對。（圖 6-57）

動作 3

甲以左手手心撫乙右手背，在身體左轉 45°帶動下，
向左沿上弧線畫出，又沿下弧線慢慢伸直，手臂高與肩
平；乙身體右轉 45°，兩手在甲手帶動下運動。甲之重心
移至左腳，右腳收回成併步；乙之重心移於右腳，左腳收
回成併步。（圖 6-58）

以下重複動作 1、動作 2、動作 3，甲向左橫三步，乙
向右橫三步。

注意：

① 乙手的運動被甲手帶動，甲、乙雙方手粘住。甲的
手也可被乙手帶動。

圖 6-59　　　　　　　　圖 6-60

② 甲向右橫，乙向左橫，方法一樣，只是甲、乙位置互換而已。

6. 控肘進五揉四角

預備勢

甲、乙雙方平行步站立，距離約一臂長，雙方左手背相搭（高與肩同），右手扶左手肘部。（圖6-59）

動作 1

甲身體左轉45°，以右手撫乙肘，左手脫開向後，同時右腳向前上一步；乙身體右轉45°，左手伸直，右手脫開向後，左腳上前一步。（圖6-60）

動作 2 至動作 5

雙方手型不變，仍是甲右手托乙肘部走，甲按左、右、左、右，乙按右、左、右、左上步向前走。動作5結

揉
手
篇

圖 6-61

圖 6-62

束之際，甲身體向右轉 90°，乙身體向左轉 270°，甲用左手撫乙右肘部，雙方另一隻手向後伸直。

動作 6

甲左腳跨一步，乙右腳跨一步（圖 6-61），運動軌跡轉 90°，這樣又走五步，再向另一個 90°方向前進，其軌跡成一個正方形。

注意：以上是甲主動托乙動作。如乙主動托甲肘，方法一樣，只不過甲、乙兩人位置互換而已。也可以甲、乙交換控肘，其變化更好。

7. 拍肩進五之圈型揉手

預備勢

甲、乙雙方平行步站立，雙方距離一肩寬，雙方以右臂相搭，左手扶對方右肘。（圖 6-62）

圖 6–63　　　　　　　　　　　圖 6–64

動作 1

甲身體右轉 45°，右手內旋，手掌心扶乙右手背，左手沿乙上臂上滑，扶於乙右肩上，出右腳；乙左轉 45°，左手脫開甲右肘，右手被甲控制，出右腳。（圖 6–63）

動作 2

甲、乙雙方身型、手型不變，向前走五步。

動作 3

乙右轉 180°，右臂外旋，扶甲之右手背，左手扶於甲之右肩，出左腳；甲向左轉 180°，脫開左手，被乙控制右手，出左腳上步。（圖 6–64）

動作 4

甲、乙雙方身型，手型不變，向前上五步。

以下屬重複動作，其軌跡走成圈型。

注意：以上是拍右肩進五之圈型揉手，如要拍左肩，

則雙方右、左手互換，預備勢用左式搭手開始，方法與拍右肩一樣。

三、太極推手發勁、化勁示例

（一）推手發勁示例

1. 掤發勁

① 直接掤發左右式。
② 一手掤，一手發左、右式。
③ 玉女穿梭左、右式。
④ 扇通臂左、右式。
⑤ 搬攔掌左、右式。

2. 捋發勁

① 左掤右捋，右掤左捋。
② 順步捋，拗步捋左、右式。
③ 上、中、下捋左、右式。
④ 摟膝拗步左、右式。
⑤ 單鞭掌左、右式。

3. 按發勁

（1）長勁類

① 前衝發勁分按胸、肩、臂。

② 拋放發勁分按胸、腹、兩上臂。

③ 下放發勁分按胸、腹、肩、臂、左右兩側。

（2）短勁類

① 振動勁：a、掌根震胸。b、手指彈胸。c、單掌震胸。（均分左、右式）

② 抖顫勁左、右式。

4. 擠發勁

① 攬雀尾之擠勁左、右式。

② 右臂或左臂擠胸放摔。

③ 左捋右掤變擠。

④ 右捋左掤變擠。

5. 採發勁

① 向右或向左下方採手腕。

② 勾上臂左或右採。

③ 上托臂左或右推。

④ 海底針左或右式。

⑤ 抱虎歸山左或右式。

6. 挒發勁

（1）單旋法

① 左（或右）掌按，右（或左）掌旋打。

② 左進手，右推肘，左旋打。

③ 右進手，左擠臂，右旋打。

④ 轉身壓臂旋打。

（2）雙旋法

① 雙進手挑腋右旋打。

② 雙手固臂右旋打。

③ 雙手固胸臂左旋打。

④ 上旋前衝勁，野馬分鬃（左右式）。

⑤ 側旋前衝勁，抱虎歸山（左右式）。

7. 肘發勁

（1）單用肘

① 橫肘發勁左、右式。

② 立肘發勁左、右式。

（2）捋肘合用

① 左（右）捋右（左）肘發。

② 左（右）上捋右（左）肘發。

（3）混合式

① 進步肘推發左、右式。

② 披身掌左、右式。

8. 靠發勁

① 大捋穿襠靠左、右式。

② 進步右肩靠放。

③ 採肩臂靠胸放。

④ 捋化進身肘靠。

⑤ 進步背折靠。

⑥ 斜飛左、右靠。

⑦ 雙分左、右靠。

⑧大将梅花左、右靠。

注意：由於很多太極拳書已介紹了掤、捋、擠、按、採、挒、肘、靠八法的發勁，這裏不再詳細介紹，只寫出部分名稱，供參考。

（二）揉手化發勁示例

1. 胸、肘、肩、腕之柔化訓練

（1）胸部推發柔化練習

預備勢

甲、乙雙方右式自然步站立，乙雙手扶甲胸部，甲雙手自然下垂。（圖 6-65）

圖 6-65

圖6–66

圖6–67

動作1

乙用右手推甲左胸部；甲隨乙推勁，以腰為軸左轉化卸乙推力，此時，甲重心落於右腳，成左虛右實之勢。（圖6–66）

動作2

乙用左手推甲右胸部；甲隨乙推動，以腰為軸右轉化卸乙推力，此時，甲重心落於左腳，成右虛左實之勢。（圖6–67）

動作3

乙雙手向上推甲胸部。甲重心向下沉，身體稍向後仰，卸掉乙的推力。（圖6–68）

動作4

乙雙手向下推擊甲胸部；甲身體重心下沉，含胸、收腹、弓腰，化掉乙的推力。（圖6–69）

圖 6-68　　　　　　　　　圖 6-69

注意：甲、乙雙方可互換推胸，如此反覆練習 10～15 分鐘。

（2）肘部推發柔化練習

預備勢

甲、乙雙方右式自然步站立，甲雙手按在乙雙肘窩上，乙雙手控制甲兩肘尖。

動作 1

乙右手托甲左肘向上抬；甲左前臂下垂消左肘（圖 6-70）；乙繼續上抬，甲身體左轉，消左肘，使乙落空。（圖 6-71）

圖 6-70

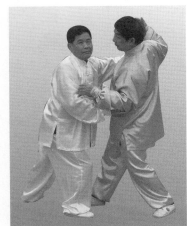

圖 6-71　　　　　　　　圖 6-72

動作 2

乙趁甲注意力集中在左肘上，突然用左手將甲右肘托起；甲身體右轉，右臂隨轉身下順，消右肘。（圖 6-72）

動作 3

乙乘機用右掌托甲左肘；甲身體左轉化解。（圖 6-73）

注意：甲、乙雙方可互換控肘，如此反覆練習 10～15分鐘。

（3）肩部推發柔化練習

預備勢

與前勢相同，只是乙雙手扶甲兩肩。（圖 6-74）

動作 1

乙左手扳甲右肩，右手推甲左肩；甲順其勁左轉化解，此時，甲身體重心落於右腳，成左虛右實之勢。（圖

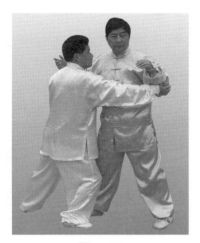

圖 6–73

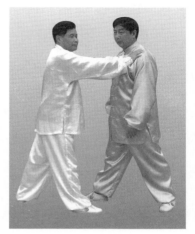

圖 6–74

圖 6–75

6–75）

　　注：如乙右手扳甲左肩，左手推甲右肩，甲則右轉化
解。

圖 6-76

圖 6-77

動作 2

乙左手扳甲右肩，右手向回帶壓甲左肩，使甲前傾；甲雙肩向前、向上頂以化解。（圖 6-76）

動作 3

乙用右手下按甲左肩；甲鬆左肩、順右肩以化解。（圖 6-77）

注：如乙用左手按甲右肩，甲則鬆右肩、順左肩以化解。

注意：甲、乙雙方可互換推肩，如此反覆練習 10～15分鐘。

（4）腕部推發柔化練習

預備勢

甲、乙雙方按右式站立，乙雙手按甲之雙手腕。（圖6-78）

圖 6–78

圖 6–79

動作 1

乙雙手按來；甲抬右肘，向下順左腕進行化解。（圖6–79）

動作 2

乙右掌內旋，向上推甲左腕上抬；甲鬆左肩、向下順左臂，化解左腕。（圖6–80）

動作 3

乙左掌趁勢向上托甲右腕，右掌向前推甲左腕，力圖控制甲之雙手腕；甲右腕向外

圖 6–80

旋轉，抬肘壓乙左腕，同時左手下順，化解乙的控制。（圖6–81）

圖 6–81

圖 6–82

注意：甲、乙雙方可互換推腕，如此反覆練習 10～15 分鐘。

2. 餵靶訓練

（1）引化（分單、雙引化成捋）

①單引化

預備勢

甲、乙雙方按自然步右式單搭手。（圖 6–82）

動作 1

乙向甲右臂推出，由自然步到右弓步；甲右手腕粘住乙右手，身體右轉 45°，向右引化乙右臂，消掉乙來掌之勁。（圖 6–83）

動作 2

如乙推力過猛，則甲右臂掤化的同時，手臂向外旋

圖 6-83

圖 6-84

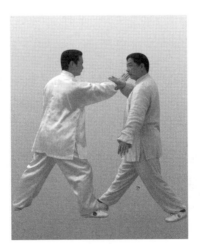

圖 6-85

轉，手掌貼乙右手腕，可變出採、捋勁。（圖 6-84、圖 6-85）

圖 6-86　　　　　　　　　圖 6-87

注意：也可用左式單引化練習。甲、乙雙方按左式單搭手，動作方法類同。如此反覆交換練習 10～15 分鐘。

② 雙引化

預備勢

甲、乙雙方按右式自然步雙搭手。（圖 6-86）

動作 1

乙雙手推甲右臂，由自然步到右弓步；甲右手掤化後坐，同時右前臂外旋，右手掌粘乙右手腕，左手掌粘乙右手肘部。（圖 6-87）

動作 2

如乙雙手推力過猛，甲將捋乙，使其失重。（圖 6-88）

注意：也可用左式練習。甲、乙雙方按左式雙搭手，動作方法類同。如此可反覆交換練習 10～15 分鐘。

圖 6-88　　　　　　　　　　圖 6-89

（2）吸化（含胸、收腹、下採）

預備勢

甲、乙雙方按右式自然步雙搭手。

動作 1

乙突然突破甲防線，進雙手向甲腹部推來，由自然步到右弓步。（圖 6-89）

動作 2

甲腹部粘住乙雙掌，含胸、收腹卸其勁，同時，雙手下按乙雙肩，使其前跌。（圖 6-90）

注意：如此反覆交換練習 10～15 分鐘。

圖 6-90

採

手

篇

圖 6-91　　　　　　　　　　圖 6-92

（3）柔化（雙手先掤住，突然卸對方的力再反擊）

預備勢

甲、乙雙方右式搭手。

動作 1

乙突然突破，用兩手向甲兩肩部推擊；甲用肩稍掤住乙來力。（圖 6-91）

動作 2

甲突然放鬆，卸掉乙的來勁。（圖 6-92）

如此反覆交換練習 10～15 分鐘。

注意：乙也可以推甲胸部、手臂，方法類同。

（4）沉化（下沉勁，身體下沉，雙手上托）

預備勢

甲、乙雙方右式搭手。

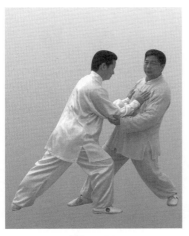
圖 6-93

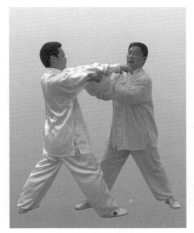
圖 6-94

動作 1

乙突然突破，用雙掌向甲胸部按去；甲用胸粘其手，身體稍後仰並向下沉，身體下坐。（圖 6-93）

動作 2

甲再用雙手上托乙肘前送，使對方後跌。（圖 6-94）

注意：可反覆交換練習 10～15 分鐘。

（5）分化（分單手旋轉勁，雙手螺旋雙分雙合勁）

① 單手旋轉勁

預備勢

甲、乙雙方右式自然步雙搭手。

動作 1

乙用雙手推甲右前臂，由自然步到右弓步；甲右臂掤住乙雙手後坐，由自然步到右半馬步。（圖 6-95）

圖 6-95

圖 6-96

動作 2

甲後坐同時，左手從乙右肘內側輕輕上滑，用左前臂向外將乙右臂分開（圖 6-96）。當乙後坐時，甲左掌粘乙右胸，向右旋轉，將乙發出倒地。（圖 6-97）

注意：可反覆交換練習10～15分鐘。

② 雙手螺旋雙分雙合勁

預備勢

甲、乙雙方右式雙搭手。

圖 6-97

圖 6-98　　　　　　　　圖 6-99

動作 1

乙突然突破，用雙掌向甲胸按來；甲雙手迅速從乙雙手內側上舉，並用雙手前臂將乙兩前臂分開（甲雙掌心向內）。（圖 6-98）

動作 2

甲雙臂外旋，掌心向外，用雙合手反按乙胸部將乙發出。（圖 6-99）

注意：可反覆交換練習 10～15 分鐘。

（6）截化（含截肘、腕）

① 截肘練習

預備勢

甲、乙雙方右式搭手。

圖 6-100

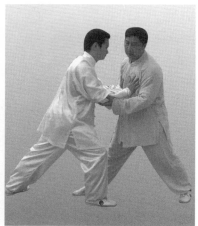

圖 6-101

動作 1

乙突然突破，雙手向甲胸部按來。（圖 6-100）

動作 2

甲在乙來勁尚未出來之際，用雙手堵截乙雙肘，使其勁發不出來。（圖 6-101）

注意：可反覆練習 10～15 分鐘。

② 截腕練習

動作 1

乙突然突破，雙掌按在甲胸部，準備發前衝勁。（圖 6-102）

圖 6-102

圖6–103	圖6–104

動作2

甲雙掌粘在乙雙腕上，乙勁還未出，甲做好含胸按腕之勢。此時，乙不敢發勁，否則手腕容易脫臼。（圖6–103）

注意：可反覆交換練習10～15分鐘。

3. 混合性發勁

（1）化發勁

① 合手外（內）纏絲化發

預備勢

甲、乙雙方右式手。

動作1

乙突然突破，雙手向甲胸部按來；甲後坐，雙手由上方插入乙雙手之間。（圖6–104）

圖 6–105

圖 6–106

動作 2

甲雙手前臂向內纏絲，將乙兩手分開，同時兩手墜肘，用前衝勁將乙發出。（圖 6–105）

注意：以上是合手內纏絲化發，如果是合手外纏絲化發，甲兩手由下上舉，從乙雙手間托出外分（圖 6–106），再前衝發勁。

② 柔化上拋（下按）發放

預 備 勢

甲、乙雙方右式搭手。

動 作 1

乙突然突破，用兩手向甲兩個肩推按；甲兩肩先用掤勁，掤住乙之按掌。（圖 6–107）

動 作 2

甲突然放鬆兩肩，將乙按勁柔化掉，使乙有向前失重

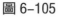

圖 6-107

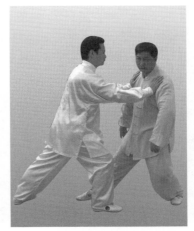

圖 6-108

之感。（圖 6-108）

動作 3

　　甲趁乙失重之機，兩手上托乙兩肘，將乙兩腳跟拔斷，兩臂向前上發勁，將乙拋出。（圖 6-109）

　　注意：如柔化下按發放，則甲卸掉乙勁後趁乙有失重感，雙手下按乙兩上臂，將乙按倒在地。（圖 6-110）

③ 旋化橫打左右發

預備勢

　　甲、乙雙方右式搭手。

動作 1

　　乙突然突破，用右掌向甲左胸部推按；甲身體左旋，化掉乙按勁。（圖 6-111）

動作 2

　　甲右手向左橫打乙左肩，且身體繼續左旋，將乙向左

圖 6–109

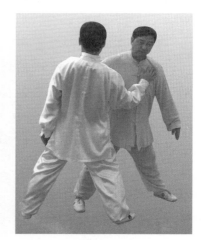

圖 6–110

圖 6–111

圖 6–112

發出。（圖 6–112）

　　注意：如旋化橫打右發，雙方按左式搭手，則乙用左

圖 6-113

圖 6-114

掌攻擊，甲身體右旋，用左掌回擊，向右發。（圖6-113）

④ 引化上步前衝發放

預備勢

甲、乙雙方右式搭手。

動作1

乙突然突破，用右手向甲胸部按來；甲左手向外撥擋乙之右掌，右掌上托乙之右上臂。（圖6-114）

動作2

甲左腳上前一步，置於乙右腿後方，右手按乙之右上臂向右後捋帶，並用左掌推按乙之後背，將乙向前發出倒地。（圖6-115）

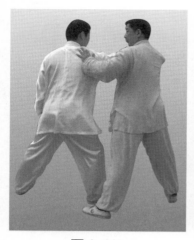

圖 6-115

圖 6-116

⑤ 吸化拍臂下按

預備勢

甲、乙雙方右式搭手。

動作 1

乙突然突破，用雙手向甲腹部按擊；甲躬身吸腹化掉乙按掌。（圖 6-116）

動作 2

乙雙手落空，身體向前下傾跌；甲兩手向下拍乙兩肩，使乙向前下方倒地。（圖 6-117）

⑥ 截化側旋左、右放

預備勢

甲、乙雙方右式搭手。

圖 6–117

圖 6–118

動作 1

　　乙突然突破，用兩手向甲胸部按來；甲兩手截住乙兩
肘，兩肘窩掤接乙兩掌之按勁。（圖 6–118）

圖 6-119

圖 6-120

動作 2

甲突然右臂放鬆，身體右轉，以左手向右橫旋打乙右肩，將乙向右側放出。（圖 6-119）

注意：如甲鬆左臂，身體向左轉，用右掌向左橫旋打乙左肩，則為截化側旋左發放。（圖 6-120）

⑦ 掤化下按發放

預備勢

甲、乙雙方右式搭手。

動作 1

乙用雙手猛推甲的右前臂；甲右前臂向前上掤，迫使乙將推力加足。（圖 6-121）

動作 2

甲右臂突然放鬆，使乙失去重心，甲順勢兩手拍乙右肩，將乙放倒於地。（圖 6-122）

太極導氣鬆沉功

圖 6–121

圖 6–122

圖 6–123

⑧ 抖化前衝發放

預備勢

甲、乙雙方左式搭手。（圖 6–123）

圖 6-124

圖 6-125

動作 1

乙突然突破，雙手推甲雙肩；甲雙手向上托著乙兩肘（圖 6-124）

動作 2

甲身體向左、向右進行抖動，化解乙的攻勢。（圖 6-125）

動作 3

甲上右腳，同時用兩掌向乙胸部推按，將乙發出倒地。（圖 6-126）

圖 6-126

圖 6–127

圖 6–128

⑨ 閃化按胸發放

預備勢

甲、乙雙方右式搭手。

動作 1

乙突然突破，用兩手向甲胸部推按；甲胸部向前發掤勁，掤住乙雙手。（圖 6–127）

動作 2

甲胸部突然放鬆，右腳上前，落於乙左腳外側，身體左閃化解乙按勁，使乙有向前失重之感，向後回撤。（圖6–128）

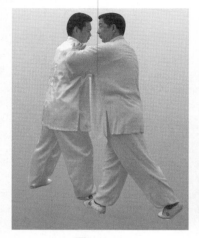

圖 6–129　　　　　　　　圖 6–130

動作 3

甲向左閃，趁勢左手按乙右後肩部，使乙向前跌出倒地。（圖 6–129）

（2）聽化發勁

① 胸部觸聽旋化發

預備勢

甲、乙雙方右式搭手。

動作 1

乙突然突破，用右手向甲胸部按推；甲胸部感覺到乙是一種直前勁。（圖 6–130）

動作 2

甲順其來勁，身體右轉化掉乙按勁，並用左掌橫打乙右肩，將乙發放倒地。（圖 6–131）

圖 6-131

圖 6-132

② 右臂觸聽擠發

預備勢

甲、乙雙方右式搭手。

動作 1

乙兩手向甲右前臂按來；甲聽出乙是向前按勁，先用右臂掤住乙兩手。（圖 6-132）

動作 2

甲右臂突然一鬆，乙有向前失重感，兩手迅速回收，身體後坐；甲趁勢用雙手貼乙胸部，用推勁將乙發出倒地。（圖 6-133）

圖 6-133

圖 6-134

圖 6-135

③ 視聽掛掌引化發放

預備勢

甲、乙雙方右式搭手。

動作 1

乙突然突破，兩掌欲向甲胸部按來。（圖 6-134）

動作 2

甲視、聽準乙意圖，及時用兩掌掛住乙兩臂內側向後引化。（圖 6-135）

動作 3

圖 6-136

乙有前傾失重之感覺，有回收之意；甲順勢用兩掌按擊乙胸部，使乙跌出倒地。（圖 6-136）

圖 6-137

圖 6-138

④ 視聽壓肘放摔

預備勢

甲、乙雙方左式搭手。

動作 1

乙突然突破，用右手向甲胸部按來；甲視、聽準乙意圖後，速以左手粘住乙右手腕。（圖 6-137）

動作 2

甲順乙來勁，向左後帶乙右臂，上右腳，用右肘撞壓乙左肩，使乙向前跌倒於地。（圖 6-138）

⑤ 視聽分化發放

預備勢

甲、乙雙方右式搭手。

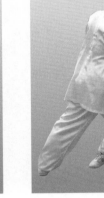

圖 6–139　　　　　　圖 6–140

動作 1

乙突然突破，兩手欲向甲兩腋下進手。（圖 6–139）

動作 2

甲視、聽到乙意圖後縮身，用兩手臂向外分開乙兩手（圖 6–140）；乙有失重感，後移調整身體重心；甲趁勢用雙掌按乙胸部，將乙發出倒地。（圖 6–141）

（3）引化發勁

①左（右）引化單手按胸

預備勢

甲、乙雙方左式搭手。

動作 1

乙突然突破，左手向甲胸部按來；甲以左前臂粘住乙左腕，右手粘乙左肘，向左後引化。（圖 6–142）

圖 6-141

圖 6-142

圖 6-143

動作 2

　　乙有失重之感，後移重心調整身體；甲借乙後移之
勁，左掌按乙胸部，將乙發放出。（圖 6-143）

圖 6-144

圖 6-145

注意：右引化單手按胸，甲、乙雙方需右式搭手，動作方法與左引化單手按胸類同。

② 右引化上步肘靠

預備勢

甲、乙雙方右式搭手。

動作 1

乙用右手向甲胸部按擊；甲雙手向右方引化乙右臂，使乙有前傾之感。（圖 6-144）

動作 2

當乙後移身體重心時，甲左腳向前邁一步，位於乙右腳外，同時以右肘靠擊乙胸部，使乙向後倒地。（圖 6-145）

圖 6-146　　　　　　　圖 6-147

③上引化旋拋放

預備勢

甲、乙雙方右式搭手。

動作 1

乙突然突破，用右掌按甲胸部；甲左手粘乙右臂向左上引化，同時右手上托乙右肘，使乙站立不穩。（圖 6-146）

動作 2

甲趁乙站立不穩之機，身體右轉，左手粘住乙右上臂，向右橫打，將乙向左拋出。（圖 6-147）

④ 下引化左捋放

預備勢

甲、乙雙方左式搭手。

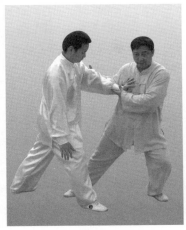

圖 6–148

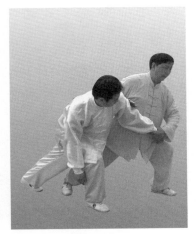

圖 6–149

動作 1

乙突然突破，用左手向甲胸部按擊；甲左手粘其左腕，右手粘其左上臂，順其勁向左下方引化。（圖 6–148）

動作 2

當乙站立不穩時，甲兩手粘其臂向左後捋帶，使乙向左前跌出。（圖 6–149）

老 論 篇

太極導氣松沉功

一、王宗岳太極拳論

太極者，無極而生，陰陽之母也。動之則分，靜之則合。無過不及，隨曲就伸。人剛我柔謂之走，我順人背謂之粘。動急則急應，動緩則緩隨，雖變化萬端，而理為一貫。由著熟而漸悟懂勁，由懂勁而階及神明，然非功力之久，不能豁然貫通焉。虛靈頂勁，氣沉丹田。不偏不倚，忽隱忽現。左重則左虛，右重則右杳。仰之則彌高，俯之則彌深，進之則愈長，退之則愈促。一羽不能加，蠅蟲不能落，人不知我，我獨知人，英雄所向無敵，蓋皆由此而及也。斯技旁門甚多，雖勢有區別，概不外乎壯欺弱、慢讓快耳。有力打無力，手慢讓手快，是皆先天自然之能，非關學力而有為也。察四兩撥千斤之句，顯非力勝。觀耄耋能禦眾之形，快何能為。立如平準，活似車輪，偏沉則隨，雙重則滯。每見數年純功不能運化者，率自為人制，雙重之病未悟耳。欲避此病，須知陰陽。粘即是走，走即是粘，陰不離陽，陽不離陰，陰陽相濟，方為懂勁。懂勁後，愈練愈精。默識揣摩，漸至從心所欲，本是捨己從人，多悟捨近求遠。所謂差之毫釐，謬以千里，學者不可不詳辨焉，是為論。

一本注云：此論句句切要，並無一字敷衍陪襯，非有夙慧，不能悟也，先師不肯妄傳，非獨擇人，亦恐枉費工夫耳。

二、張三豐十三勢譯名

長拳者，如長江大河，滔滔不絕也。十三勢者，掤、捋、擠、按、採、挒、肘、靠，此八卦也。進、退、顧、盼、定，此五行也。掤、捋、擠、按，即乾、坤、坎、離四正方也。採、挒、肘、靠，即巽、震、兌、艮四斜角也。進、退、顧、盼、定，即金、木、水、火、土也，合之則為十三勢也。

原注云：此係武當山張三豐祖師遺論，欲天下豪傑延年益壽，不徒作技藝之末也。

三、唐李道子《太極拳真義》

無形無象（忘其有己），全身透空（內外合一）。
忘物自然（隨心所欲），西山懸馨（海闊天空）。
虎吼猿鳴（鍛鍊陰精），泉清水靜（心死神活）。
翻江鬧海（無氣流動），盡性立命（神定氣足）。

四、歌　訣

（一）十三勢行功歌訣

十三總勢莫輕視，命意源頭在腰隙。
變轉虛實須留意，氣遍身軀不少滯。
靜中觸動動猶靜，因敵變化示神奇。
勢勢存心揆用意，得來不覺費功夫。
刻刻留心在腰間，腹內鬆淨氣騰然。
尾閭中正神貫頂，滿身輕利頂頭懸。
仔細留心向推求，屈伸開合聽自由。
入門引路須口授，功夫不息法自修。
若言體用何爲準，意氣君來骨肉臣。
想推用意終何在，益壽延年不老春。
歌兮歌兮百四十，字字眞切義無遺。
若不向此推求去，枉費工夫貽歎息。

（二）打手歌、又歌

1. 打手歌

掤捋擠按須認眞，上下相隨人難進。
任他巨力來打吾，牽動四兩撥千斤。
引進落空合即出，粘連黏隨不丟頂。

2. 又　歌

輕則靈，靈則動，
動則變，變則化。
彼不動，己不動，
彼微動，己先動。
似鬆非鬆，將展未展，勁斷意不斷。

(三)乾隆舊抄本太極拳經歌訣六首

1.

順項貫頂兩膀鬆，束烈下氣把襠撐。
胃音開勁兩捶爭，五指抓地上彎弓。

2.

舉動輕靈神內斂，莫教斷續一氣研。
左宜右有虛實處，意上寓下後天還。

3.

拿住丹田練內功，哼哈二氣妙無窮。
動分靜合屈伸就，緩應急隨理貫通。

4.

忽隱忽現進則長，一羽不加至道藏。
手慢手快皆非似，四兩撥千運化良。

5.

　　掤捋擠按四方正，採挒肘靠斜角成。
　　乾坤震兌乃八卦，進退顧盼定五行。

6.

　　極柔極剛極虛靈，運若抽絲處處明。
　　開展緊湊乃縝密，待機而動如貓行。

（四）八字歌

　　掤捋擠按世界稀，十個藝人十不知，
　　若能輕靈並堅硬，粘連黏隨俱無疑，
　　採挒肘靠更出奇，行之不用費心機，
　　果得粘連黏隨者，得其圜中不支離。[注]

　　〔注〕意為如真正懂得了粘連黏隨的道理，即為懂得太極拳之完整精神，而不是零碎的知識了。

（五）周身大用歌
（又名三十七周身大用歌）

　　一要心靈與意靜，自然無處不輕靈。
　　二要遍身意流行，一定繼續不能停。
　　三要喉頭永不拋，向盡天下從英豪。
　　如詢大用緣何得，表裏粗精無不到。

五、武禹襄先生太極拳說

（一）太極拳解

　　身雖動，心貴靜，氣須斂，神宜舒。心為令，氣為旗，神為主帥，身為驅使。刻刻留意，方有所得。先在心，後在身，在身，則不知手之舞之，足之蹈之，所謂「一氣呵成」「捨己從人」「引進落空」「四兩撥千斤」也。須知，一動無有不動，一靜無有不靜。視動猶靜，似靜猶動。內固精神，外示安逸。須要從人，不要由己。從人則活，由己則滯。尚氣者無力，養氣者純剛。彼不動己不動；彼微動，己先動。以己依人，務要知己，乃能隨轉隨接；以己粘人，必須知人，乃能不後不先。精神能提得起，則無遲重之虞；粘依能跟得靈，方見落空之妙。往復須分陰陽，進退須有轉合。機由己發，力從人借。發勁須上下相隨，乃能一往無敵，立身須中正不偏，能八面支撐，靜如山嶽，動若江河。邁步如臨淵，運勁如抽絲，蓄勁如張弓，發勁如放箭。行氣如九曲珠，無微不到，運勁如百煉鋼，何堅不摧。形如搏兔之鶻，神似捕鼠之貓。曲中求直，蓄而後發。收即是放，連而不斷。極柔軟，然後能極堅剛。能粘依，然後能靈活。氣以直養而無害，勁以曲蓄而有餘。漸至物來順應，是亦知止而得矣。

（二）十三勢說略

每一動，唯手先著力，隨即鬆開。猶須貫串一氣，氣不外起承轉合。始而意動，既而勁動，轉接要一線串成。氣宜鼓蕩，神宜內斂，勿使有缺陷處，勿使有凹凸處，勿使有斷續處。其根在腳，發於腿，主宰於腰，形於手指。由腳而腿而腰，總須完整一氣，向前，後退，乃能得機得勢，有不得機得勢處，身便散亂，必至偏倚，其病必於腰腿求之。上下、前後、左右皆然，凡此皆是意，不在外面。有上即有下，有前即有後，有左即有右。若將物掀起，而加挫之之力，斯其根自斷，乃壞之速而無疑。虛實宜分清楚，一處自有一處虛實，處處總此一虛實，通身節節貫串，勿令絲毫間斷。

（三）四字秘訣

敷——敷者，運氣於己身敷布彼勁之上使不得動也。

蓋——蓋者，以氣蓋彼來處也。

對——對者，以氣對彼來處，認定準頭而去也。

吞——吞者，以氣全吞、而入於化也。

此四字無形無聲，非懂勁後練到極精地位者不能知，全是以氣言，能直養其氣而無害，始能施於四體，四體不言而喻矣。

六、李亦畬先生太極拳要論

（一）五字訣

一曰心靜

心不靜，則不專，一舉手，前後左右全無定向，故要心靜。起初舉動，未能由己，要息心體認，隨人所動，隨屈就伸，不丟不頂，勿自伸縮。彼有力，我亦有力，我力在先，彼無力，我也無力，我意仍在先。要刻刻留心，挨何處，心要用在何處，須向不丟不頂中討消息。從此做去，一年半載，便能施於身。此全是用意，不是用勁，久之，則人為我制，我不為人制矣。

二曰身靈

身滯則進退不能自如，故要身靈。舉手不可有呆像。彼之力方礙我皮毛，我之意已入彼骨內。兩手支撐，一氣貫穿。左重則左虛，而右已去，右重則右虛，而左已去。氣如車輪，周身俱要相隨。有不相隨處，身便散亂，便不得力，其病於腰腿求之。先以心使身，從人不從己，後身能從心。由己仍是從人。由己則滯，從人則活。能從人，手上便有分寸，秤彼動之大小，分厘不錯；權彼來之長短，毫髮無差。前進後退，處處恰合，功彌久而技彌精矣。

三曰氣斂

氣勢散漫，便無含蓄，身易散亂。務使氣斂入脊骨，呼吸通靈，周身罔間。吸為合、為蓄，呼為開、為發。蓋吸則自然提得起，亦撐得人起，呼則自然沉得下，亦放得人出。此是以意運氣，非以力使氣也。

四曰勁整

一身之勁，練成一家，分清虛實。發勁要有根源，勁起於腳根，主於腰間，形於手指，發於脊骨。又要提起全副精神，於彼勁將出未發之際，我勁已按入彼勁，恰好不先後，如皮燃火，如泉湧出。前進後退，無絲毫散亂。曲中求直，蓄而後發，方能隨手奏效，所謂借力打人，四兩撥千斤也。

五曰神聚

上四者俱備，總歸神聚。神聚則一氣鼓鑄，練氣歸神，氣勢騰挪，精神貫注，開合有致，虛實清楚。左虛則右實，右虛則左實。虛非全然無力，氣勢要有騰挪，實非全然占煞，精神要貴貫注。緊要全在胸中，腰間運化不在外面。力從人借，氣由脊發。呼能氣由脊發，氣向下沉，由兩肩收於脊骨，注於腰間，此氣之由上而下也，謂之合。由腰形於脊骨，布於兩膊，施於手指，此氣之由下而上也，謂之開。合便是收，開即是放。能懂得開合，便知陰陽，到此地位、功用一日，技精一日，漸至從心所欲，罔不如意矣。

（二）走架打手行功要言

昔人云，能引進落空，能四兩撥千斤，不能引進落空，不能四兩撥千斤。語甚賅括，初學未由領悟，予加敷言以解之，俾有志斯技者，得所從人，庶日進有功矣。欲要引進落空，四兩撥千斤，先要知己知彼。欲要知己知彼，先要捨己從人。欲要捨己從人，先要得機得勢。欲要得機得勢，先要周身一家。欲要周身一家，先要周身無有缺陷。欲要周身無有缺陷，先要神氣鼓蕩。欲要神氣鼓蕩，先要提起精神，神不外散。欲要神不外散，先要神氣收斂。欲要神氣收斂入骨，先要兩肢前節有力，兩肩鬆開，氣向下沉。勁起於腳根，變換在腿，含蓄在胸，運動在兩肩，主宰在腰，上於兩膊相繫，下於兩胯兩腿相隨。勁由內換，收便是合，放即是開。靜則俱靜，靜是合，合中寓開；動則俱動，動是開，開中寓合。觸之則旋轉自如，無不得力，才能引進落空，四兩撥千。平日走架，是知己功夫，一動勢先問自己，周身合上數項不合，稍有不合，即速改換，走架所以要慢，不要快。打手是知人功夫。動靜固是知人，仍是問己，自己要安排得好，人一挨我、我不動彼絲毫，趁勢而入，接定彼勁，彼自跌出。如自己有不得力處，便是雙重未化，要於陰陽開合中求之，所謂知己知彼，百戰百勝也。

（三）十三勢行功歌解

以心行氣，務沉著，乃能收斂入骨。（所謂命意源頭在腰隙也）

意氣須換得靈，乃有圓活之趣。（所謂變轉虛實須留意也）

立身中正安舒，支撐八面，行氣如九曲珠，無微不到。（所謂氣遍身軀不稍疑也）

發勁須沉著、鬆靜，專注一方。（所謂靜中觸動動猶靜也）

往復須有折疊，進退須有轉換。（所謂因敵變化是神奇也）

曲中求直，蓄而後發。（所謂勢勢存心撲用意，刻刻留心在腰間也）

精神能提得起，則無遲重之虞。（所謂腹內鬆靜氣騰然也）

虛領頂勁，氣沉丹田，不偏不倚。（所謂尾閭中正神貫頂、滿身輕利頂頭懸也）

以氣運身，務求順遂，乃能便利從心。（所謂屈伸開合聽自由也）

心為令，氣為旗，神為主帥，身為驅使。（所謂意氣君來骨肉臣也）

（四）撒放秘訣

擎引鬆放

擎起彼勁借彼力。（中有靈字）
引到身前勁始蓄。（中有斂字）
鬆開我勁勿使屈。（中有靜字）
放時腰腳認端的。（中有整字）

　　擎引鬆放四字，有四不能。腳手不隨者不能，身法散亂者都不能，一身不成一家者不能，精神不團聚者不能。欲臻此境，須避此病，不然雖終身由之，究莫明其精妙矣。

後　記

　　太極拳是東方體育文化的一塊瑰寶，太極文化是在我國五千年文明史的發展中孕育而成的。沒有中華民族傳統文化就沒有太極拳，太極拳是中華民族寶貴的文化遺產。沒有太極拳就沒有太極文化，而沒有太極文化的傳播，太極拳也不可能繁榮到今天。太極拳文化，獨樹一幟，自成體系。我們不能自己將太極文化降低到談武論打的窘地。張三豐祖師說：「不徒作技藝之末。」太極拳走向世界不是因為拳腳功夫，而是因為那迷人的文化魅力，以及東方文化深厚的底蘊。我們習練太極拳，深知太極拳是科學拳、哲學拳、醫學拳、美學拳、養生保健拳。

　　練太極拳久之，經醫療部門研究，可調節中樞神經系統功能，練拳時深長呼吸，對心臟供血充氧和排除血內垃圾，對血液循環系統、微循環系統，以及消化系統、骨骼、肌肉都有益處，從而增強體質，有抗衰老的功能。太極拳是有氧運動，練完拳收勢，不會氣喘吁吁，也不會大汗淋漓，能獲得氣道、血道通順，周身輕快。

　　我是楊式太極拳第五（六）代弟子，先後跟楊紹西、趙凱、林墨根學拳。三位師尊是楊式太極宗師楊澄甫的高徒李雅軒的師弟、徒弟。拳的風格受李雅軒大師影響。我也受其影響，對李雅軒的拳理有一定的研究。下面舉幾段李太師的拳理。

　　「太極拳的練法，其最重要的是身勢放鬆，穩靜心

性，修養腦力，清醒智慧，深長呼吸……」「在動時，要以心行氣，以氣運身，以腰脊率領，牽動四肢，綿綿軟軟，鬆鬆沉沉、勢如行雲流水，抽絲掛線，牽動四肢，綿綿不斷，猶如長江大河滔滔不絕……」「找上下相隨，是初步之練法。找輕靈綿軟，是中乘之功夫，找虛無所有，才是最後之研究。」以李師的體驗，練太極內功應該將練太極鬆功作為主要功法來修練。

練太極拳的終極目標：修練太極拳，追求鬆沉功夫，到最高境界鬆空、鬆無、無形無象，全體透空。

什麼是鬆？鬆即蓬鬆、輕鬆也。要知鬆、放鬆、練鬆。練鬆有個脫胎換骨的變化，周身上下所有關節要鬆開，包括手指、腳趾的小關節也要鬆開，深層次修練，還要達到節節貫串，肌肉也要放鬆，隨意肌鬆弛隨意，不隨意肌不僵不緊。從汗毛深入到皮、肌肉、筋、骨，自表及裏鬆到骨骼，再從骨、筋、肉、皮、毛層層鬆到皮上。

什麼是空？空是懂勁的功夫。留意陰陽變轉瞬間的變化是空。刻意去練空難求，要在拳中去找。「一處有一處虛實，處處總此一虛實」。這個虛可以解釋為空。「四梢空接手，接手點中走」完成了接打的過程，這是空的技藝。從接觸——撲空——發放出去，僅在瞬間完成。

什麼是無？無是什麼都沒有。修練到神明境界，太極拳的點是空無點，摸摸去什麼都沒有，是無形無象之點。陰動變陽動，瞬間虛中虛，陽動變陰動，瞬間實中實，陰陽轉換形成空無點。

太極鬆功是太極拳高級功法，要練太極鬆功，也要分步驟練習，我把鬆功（高級功法）分成三部分，第一部

分：太極導氣鬆沉功；第二部分：太極輕靈鬆空功；第三部分：太極虛渺鬆無功。

　　練太極拳不進行內功修練、不練鬆功，養生保健作用是不明顯的。在修練鬆功過程中，不斷退去身上本力，身體有靈活、敏捷、虛靈空鬆之感，使身體格外舒暢。周身鬆空之後，五臟六腑通順無阻，胸腹有空蕩、騰然之感，經脈通暢，老年斑生長緩慢，減緩衰老進程。練太極拳的人只是一般地練，養生保健效果不明顯，只有進行內功修練，即練太極鬆功，才能在養生保健、延年益壽方面獲得顯著的效果。

　　本書在寫作過程中，曾得到楊維、萬斌、李宗烈等人的大力支持，本人在此謹致誠摯的謝意。

後

記

導引養生功

1 疏筋壯骨功+VCD
定價350元

2 導引保健功+VCD
定價350元

3 頤身九段錦+VCD
定價350元

4 九九還童功+VCD
定價350元

5 舒心平血功+VCD
定價350元

6 益氣養肺功+VCD
定價350元

7 養生太極扇+VCD
定價350元

8 養生太極棒+VCD
定價350元

9 導引養生形體詩韻+VCD
定價350元

10 四十九式經絡動功+VCD
定價350元

張廣德養生著作　每冊定價 350 元

全系列為彩色圖解附教學光碟

輕鬆學武術

1 二十四式太極拳+VCD
定價250元

2 四十二式太極拳+VCD
定價250元

3 八式十六式太極拳+VCD
定價250元

4 三十二式太極劍+VCD
定價250元

5 四十二式太極劍+VCD
定價250元

6 二十八式木蘭拳+VCD
定價250元

7 三十八式木蘭扇+VCD
定價250元

8 四十八式木蘭劍+VCD
定價250元

彩色圖解太極武術

1 太極功夫扇
定價220元

2 武當太極劍
定價220元

3 楊式太極劍
定價220元

4 楊式太極刀
定價220元

5 二十四式太極拳+VCD
定價350元

6 三十二式太極劍+VCD
定價350元

7 四十二式太極劍+VCD
定價350元

8 四十二式太極拳+VCD
定價350元

9 楊式十六式太極劍拳
定價350元

10 楊氏二十八式太極拳+VCD
定價350元

11 楊式太極拳四十式+VCD
定價350元

12 陳式太極拳五十六式+VCD
定價350元

13 吳式太極拳五十六式+VCD
定價350元

14 精簡陳式太極拳八式十六式
定價220元

15 精簡吳式太極拳三十六式 拳架·推手
定價220元

16 夕陽美功夫扇

17 綜合四十八式太極拳+VCD
定價350元

18 三十二式太極拳 四段
定價220元

19 楊式三十七式太極拳+VCD
定價350元

20 楊氏五十一式太極劍+VCD
定價350元

21 嫡傳楊家太極拳精練二十八式
定價220元

22 嫡傳楊家太極劍五十一式
定價220元

23 嫡傳楊家太極刀十三式
定價220元

養生保健　古今養生保健法 強身健體增加身體免疫力

| 1 醫療養生氣功 定價250元 | 2 中國氣功圖譜 定價250元 | 3 少林醫療氣功精粹 定價250元 | 4 龍形實用氣功 定價220元 | 5 魚戲增視強身氣功 定價220元 | 7 道家玄牝氣功 定價200元 |

| 8 仙家秘傳祛病功 定價160元 | 9 少林十大健身功 定價180元 | 10 中國自控氣功 定價250元 | 11 醫療防癌氣功 定價250元 | 12 醫療強身氣功 定價250元 | 13 醫療點穴氣功 定價250元 |

| 14 中國八卦如意功 定價180元 | 15 正宗馬禮堂養氣功 定價420元 | 16 秘傳道家筋經內丹功 定價300元 | 17 三元開慧功 定價250元 | 18 防癌治癌新氣功 定價180元 | 19 禪定與佛家氣功修煉 定價200元 |

| 20 顛倒之術 定價360元 | 21 簡明氣功辭典 定價360元 | 22 八卦三合功 定價230元 | 23 朱砂掌健身養生功 定價250元 | 24 抗老功 定價230元 | 26 意氣按穴排濁自療法 定價250元 |

| 27 健身祛病小功法 定價200元 | 28 張氏太極混元功 定價250元 | 30 中國少林禪密功 定價200元 | 31 郭林新氣功 定價400元 | 32 八卦之源與健身養生 定價280元 | 33 現代原始氣功1 定價400元 |

| 34 養生開脈太極 定價300元 | 35 通靈功—養生祛病及入門功法 定價300元 | 37 太極內功養生法 定價180元 | 38 無極養生氣功 定價200元 | 39 氣的實踐小周天健康法 定價200元 | 40 達摩易筋經 定價350元 |

太極跤

1 太極防身術

定價300元

2 擒拿術

定價280元

3 中國式摔角

定價350元

簡化太極拳

1 陳式太極拳十三式

定價200元

2 楊式太極拳十三式

定價200元

3 吳式太極拳十三式

定價200元

4 武式太極拳十三式

定價200元

5 孫式太極拳十三式

定價200元

6 趙堡太極拳十三式

定價200元

原地太極拳

1 原地綜合太極二十四式

定價220元

2 原地活步太極四十二式

定價200元

3 原地簡化太極拳二十四式

定價200元

4 原地太極拳十二式

定價200元

5 原地青少年太極拳二十二式

定價220元

6 原地兒童太極拳十捶十六式

定價180元

健康加油站

1 糖尿病預防與治療

定價200元

2 胃部機能與強健

定價180元

3 不孕症治療

定價200元

4 簡易醫學急救法

定價200元

5 肥胖健康診療

定價200元

6 肝功能健康診療

定價200元

7 高血壓健康診療

定價200元

8 高血糖值健康診療

定價200元

9 尿酸值健康診療

定價200元

10 膽固醇中性脂肪健康診療

定價200元

11 痛風劇痛消除法

定價180元

12 三溫暖健康法

定價180元

13 手・腳病理按摩

定價180元

14 B型肝炎預防與治療

定價180元

15 吃得更漂亮、健康

定價180元

16 茶使您更健康

定價180元

17 圖解常見疾病運動療法

定價180元

18 科學健身改變亞健康

定價180元

19 簡易萬病自療保健

定價220元

20 王朝秘藥媚酒

定價180元

21 立見實效保健操

定價180元

22 越吃越幸福

定價200元

23 荷爾蒙與健康

定價180元

24 越吃越長壽

定價200元

25 自我保健鍛鍊

定價180元

26 斷食促進健康

定價180元

27 蔬菜健康法

定價200元

28 水果健康法

定價200元

29 越吃越苗條

定價200元

30 越吃越聰明

定價200元

31 全方位健康藥草

定價200元

32 人體記憶地圖

定價350元

33 提升免疫力戰勝癌症

定價280元

34 腎臟病預防與治療

定價230元

運動精進叢書

1 怎樣跑得快
定價200元

2 怎樣投得遠
定價180元

3 怎樣跳得遠
定價180元

4 怎樣跳的高
定價180元

5 高爾夫揮桿原理
定價220元

6 網球技巧圖解
定價220元

7 排球技巧圖解
定價230元

8 沙灘排球技巧圖解
定價230元

9 撞球技巧圖解
定價230元

10 籃球技巧圖解
定價220元

11 足球技巧圖解
定價230元

12 羽毛球技巧圖解
定價220元

13 乒乓球技巧圖解
定價220元

14 曲線球與飛碟球
定價300元

15 街頭花式籃球
定價280元

16 精彩高爾夫
定價330元

17 巴西青少年足球訓練方法
定價230元

18 籃球個人技術全圖解+VCD
定價300元

19 門球（槌球）入門與提升180問
定價230元

20 美國青少年籃球訓練方式250例
定價280元

21 單板滑雪技巧圖解+VCD
定價350元

國家圖書館出版品預行編目資料

太極導氣鬆沉功附 VCD／王方莘　著
　　　——初版，——臺北市，大展，2010〔民99．02〕
　　　　面；21公分 ——（武術特輯；119）
　　　　ISBN　978－957－468－730－5（平裝；附影音光碟）
1.太極拳　2.氣功
528．972　　　　　　　　　　　　　　　　　98023097

太極導氣鬆沉功 附VCD

編　　著／王方莘
責任編輯／張建林
發 行 人／蔡森明
出 版 者／大展出版社有限公司
社　　址／台北市北投區（石牌）致遠一路2段12巷1號
電　　話／（02）28236031・28236033・28233123
傳　　眞／（02）28272069
郵政劃撥／01669551
網　　址／www.dah-jaan.com.tw
E－mail／service@dah-jaan.com.tw
登 記 證／局版臺業字第2171號
承 印 者／傳興印刷有限公司
裝　　訂／建鑫裝訂有限公司
排 版 者／弘益電腦排版有限公司
授 權 者／北京人民體育出版社
初版1刷／2010年（民99年）2月
　　　　　　　　　　　　　　定　價／300元

大展好書　好書大展
品嘗好書　冠群可期